여펴ㄹ

KB177063

연필만 있으면 누구든지 간단하게 차근차근 배울 수 있어요

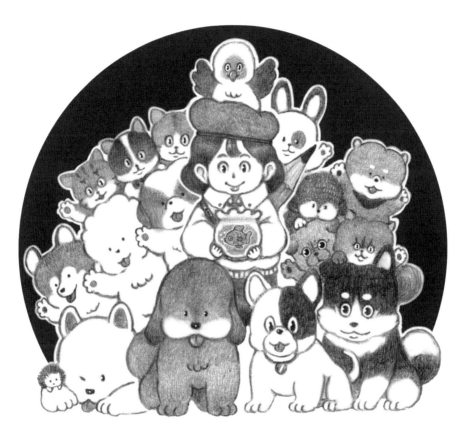

연필로 그리는
나의 반려동물
조보람

삐뚤빼뚤 조금은 서툴고 부족해도 괜찮아요
반려동물을 사랑하는 마음으로 그렸다면 충분히 멋진 그림인걸요

띠움

연필의 매력

연필은 우리 곁에 가장 가까운 미술도구 중 하나예요.

언제 샀는지 기억도 잘 나지 않는 연필 한 자루가 책상 귀퉁이를 굴러다니는 것을 본 기억, 모두 한 번쯤은 있지 않나요?

그만큼이나 흔하고 또 구하기도 쉬울뿐더러 다른 미술도구들에 비해 가격이 저렴하다는 이유로 연필은 대부분의 사람들에게 단순히 미술의 기초재료로 인식이 되기도 하지만 다른 미술 도구들처럼 화려하거나 색이 다채롭진 않아도 연필만이 가지고 있는 특유의 따뜻한 느낌을 사랑하는 사람들 역시 많아요.

연필 끝이 종이에 닿을 때 들리는 사각사각 소리, 연필을 쥔 손가락 마디에서부터 살며시 풍겨와 코끝을 스치고 지나는 포근한 나무 냄새는 그림을 그리는 시간 내내 포근한 여유를 선물하기도 해요.

나의 반려동물을 추억하는 방법

강아지나 고양이를 포함한 많은 동물들은 사람과 비교했을 때 상대적으로 짧은 수명을 가지고 있어요.

그래서 반려동물과 함께하는 사람들은 우리가 함께였다는 것을 잊지 않도록 서로를 추억할 수 있는 다양한 방법을 찾고는 해요.

일상 속 사진이나 추억을 연상케하는 작은 소품 같은 것들을 소장

하는 방법도 있지만, 최근에는 나의 반려동물을 빼닮은 그림을 간직하는 분들도 많은 것 같아요.

전문가에게 의뢰하여 받은 말끔하게 잘 그려진 그림도 물론 좋지만, 삐뚤빼뚤하고 조금 서툴러도 누구보다 내가 사랑하고 내가 제일 잘 알고 있는 나의 반려동물을 직접 관찰하고 생각하며 그린 그림과는 비교할 수 없어요.

그림을 그리다가 마음에 들지 않으면 얼마든지 지우고 다시 그리면 돼요.

부담 없이 연필을 쥐고 책에서 안내하는 순서에 따라서 차근차근, 사각사각 그리다 보면 어느새 종이 위에서 여러분의 귀여운 반려동물이 방긋 웃으며 여러분을 바라볼 거예요.

따뜻한 연필그림을 그리면서 온전히 따뜻하고 포근한 시간 보내시길 바랍니다.

감사합니다.

차례

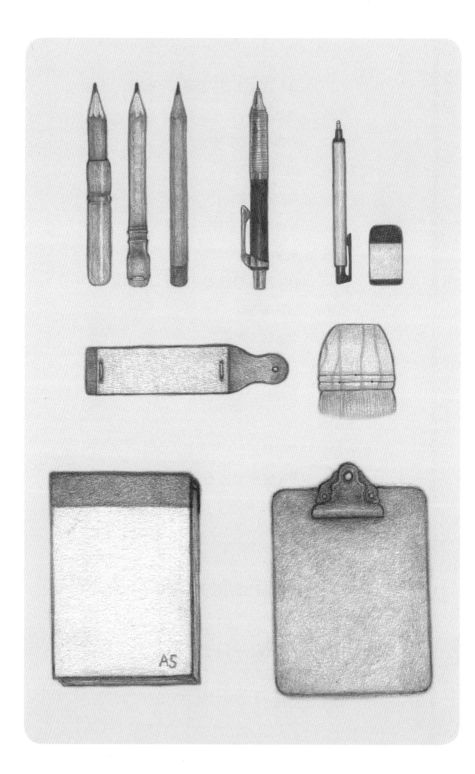

01 도구를
소개해요

연필

연필은 심도에 따라서 종류가 정말 다양한데요.
그중에 우리가 사용할 연필은 '총 세 자루'예요.

스케치를 할 때 사용할 옅은 색의 **'H 연필'**

스케치 위로 형태를 덧그릴 때 사용할 진한 색의 **'HB 연필'**

어두운 부분을 표현해줄 아주 진한 색을 가진 **'4B 연필'**

이렇게 세 자루의 연필은 꼭 준비해주세요.

샤프

우리 주변에서 흔하게 볼 수 있는 샤프예요.
꼭 필요하진 않지만 세심한 부분을 표현할 때 종종 사용해요.

지우개

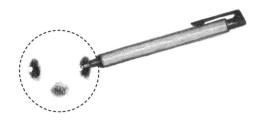

노크 펜 형태의 지우개예요. 좁고 작은 팁이 특징이에요.
주로 일반 지우개로 지우기 힘든 세심하고 작은 부분을 지울 때 사용해요.

'더스트 프리' 지우개예요. 지울 때 가루가 많이 나지 않아서 편해요.
없으면 일반 지우개를 사용해도 괜찮아요.

지우개 가루를 털어줄 붓이에요. 붓을 써서 지우개를 털면 흑연이 손에 묻지도 않고, 그림이 번지지 않아서 좋아요.
시중에 판매하고 있는 빗자루 형태의 붓을 써도 좋고 털이 억세지 않다면, 페인트 붓을 써도 좋습니다.

연필심의 끝부분만 뾰족하게 다듬을 때 사용하면 좋은 사포예요.
반대로 끝부분을 납작하게 갈아서 뭉툭하게 만들어주기에도 좋아요.

그림을 그릴 종이예요. 낱장으로 뜯어서 보관할 수 있는 형태의 크로키 북을 추천해요.

종이를 받쳐줄 클립보드예요. 종이에 닿는 면이 울퉁불퉁하지 않은 보드 를 사용하는 게 좋아요.

연필을 깎아줄 연필깎이예요.

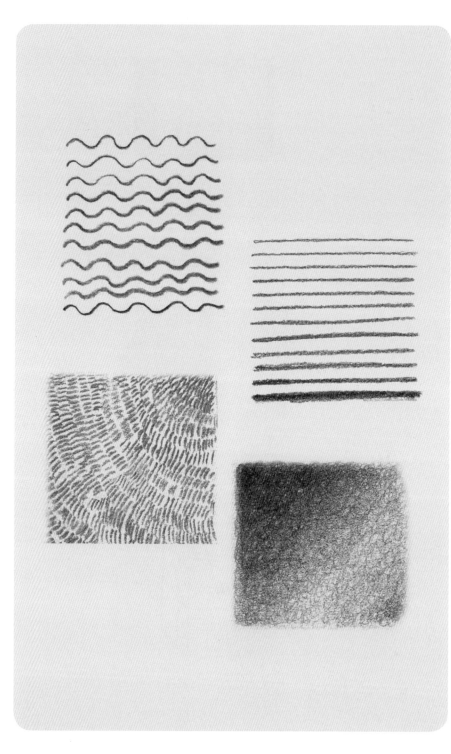

02 선을
그리고 면을
채워봐요

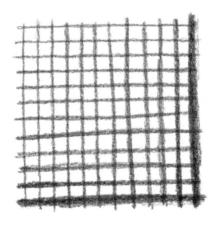

선을 그리고 면을 채워봐요

선

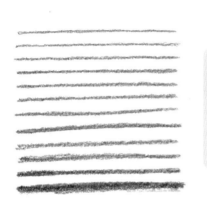

곧은 선을 연이어 그려보세요. 삐뚤빼뚤해도 괜찮아요. 천천히 왼쪽에서 오른쪽으로, 오른쪽에서 왼쪽으로 그려보세요. 익숙해지면 힘 조절을 해서 다양한 굵기의 선도 그려보세요.

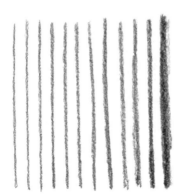

가로 선을 긋는 게 익숙해졌다면 이번엔 세로 선을 그려보세요. 위에서 아래로도 그려보고 아래에서 위로도 그려보세요. 힘 조절을 해서 굵기가 다른 선도 그려봅니다.

가로 선 그리기와 세로 선 그리기가 어느 정도 손에 익었다면 이번엔 겹쳐서 바둑판을 그려보세요. 가로 선을 먼저 일정하게 그려준 다음, 세로선 역시 간격에 맞추어서 천천히 그려주세요.

울퉁불퉁한 파도의 모양을 상상하면서 위아래로 굴곡진 곡선을 한 번 그려보세요. 연필 끝이 종이 닿는 느낌에 집중하면서 천천히도 그려보고, 빠르게도 그려보면서 손을 풀어주세요.

네모 칸을 먼저 그려주고 종이에 연필을 톡톡 두드리는 느낌으로 촘촘히 선을 그려서 네모의 면을 채워보세요.

선 사이의 간격을 조절하며 좀 더 굵은 선으로 면을 채워보세요.

위와 같은 방법을 응용해서 힘 조절을 하여 명암을 표현해 보세요. 어두운 부분은 선과 선 사이의 간격을 조금 더 밀도 있게 그려주시고 반대로 밝은 부분은 간격을 조금 더 두고 옅은 느낌으로 그려주세요.

연필 끝을 조금 뭉툭하게 다듬어서 종이 위로 연필을 굴리듯이 동글동글한 선을 그려서 면을 채워 보세요.

마찬가지로 동글동글한 선을 그려주되, 이번엔 손에 쥔 힘을 조금 풀어서 세밀하고 촘촘하게 면을 채워보세요. 어느 정도 손에 익으면 힘조절을 해서 명암을 표현해 보세요.

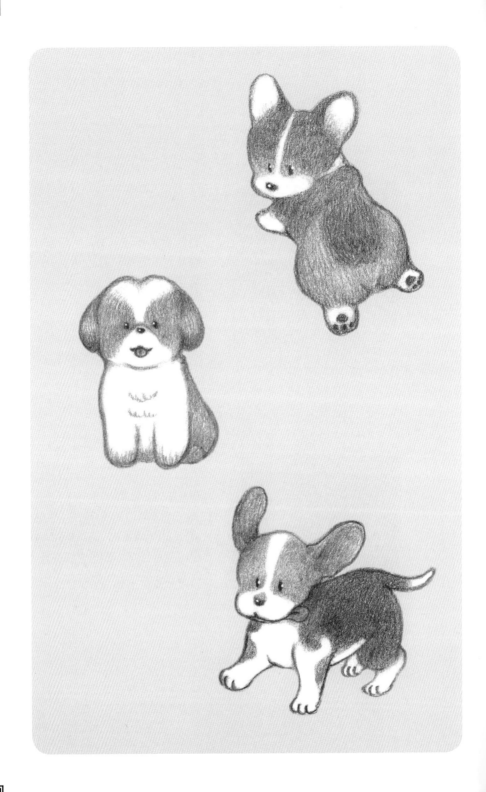

03 강아지 친구들을 그려봐요

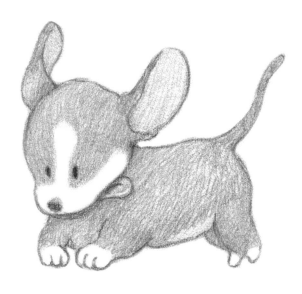

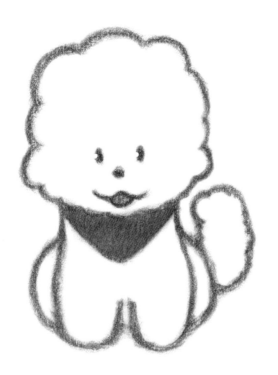

하얗고 동글동글 솜사탕을 닮은 비숑 프리제는
적응력이 뛰어나고 사교성이 좋아요.

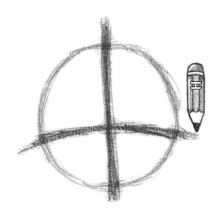

H 연필로 얼굴이 될 동그라미를 그려주고 그 안으로 십자선을 그려주세요.

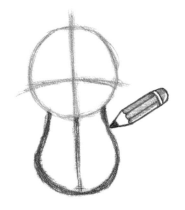

얼굴 아래로 버섯의 몸, 혹은 물방울 모양의 몸을 그려주세요.

십자선을 참고하여 눈과 코, 입을 그려주고 외곽선을 따라 뭉실뭉실한 털을 그려주세요.

가운데 선에 맞추어서 앞발을 먼저 그려
주세요. 그다음 양옆으로 살짝 보이는
뒷다리를 그려주시고 몸 뒤로 보이는 꼬
리도 그려주세요.

입 아래로 살짝 내린 혀를 그려주시고
몸 위로 스카프를 그려줍니다.

필요한 선을 남겨두고 잔선을 깔끔하게
지워주세요. 함께 지워진 선들이 있다면
덧그려주세요.

HB 연필로 흐릿한 선 위로 진하게 덧그려주세요. 그다음 스카프도 촘촘히 칠해주세요.

뾰족한 지우개로 눈 안쪽을 살짝 지워서 초롱초롱한 안광을 표현해줍니다.

어색하거나 마음에 들지 않은 부분은 없는지 눈으로 확인해주세요. 수정할 부분이 있다면 지우거나 덧그리며 완성합니다.

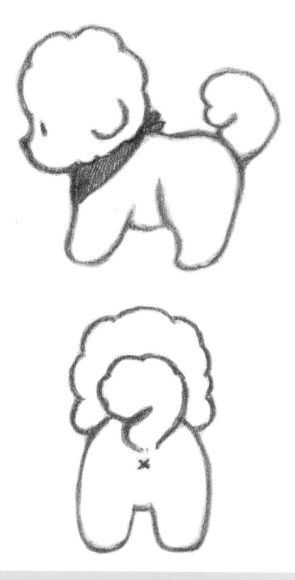

그림을 참고해서 몽실몽실한 털이 매력적인
비숑의 옆모습과 뒷모습도 함께 그려보아요.

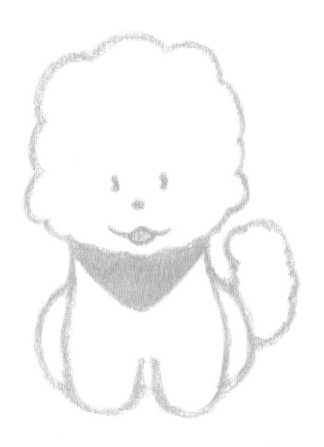

골든 리트리버
Golden Retriever

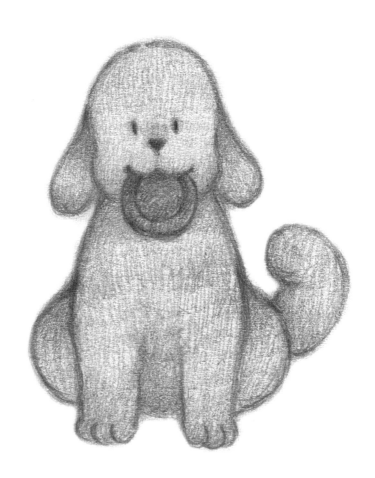

황금빛의 길고 윤기나는 털을 자랑하는 골든 리트리버는 예전에는
사냥개로 유명했지만 지금은 특유의 온순하고 밝은 성격으로 많은
사람들에게 반려견으로서 사랑받고 있어요.

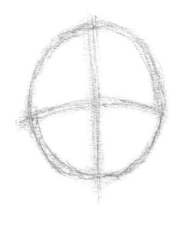

H 연필로 머리가 될 동그라미를 그려준 다음 십자선을 그려줍니다.

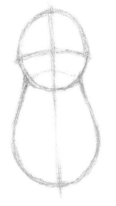

머리가 될 동그라미 아래로 둥근 물방울 모양의 타원을 그려줍니다.

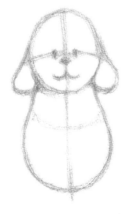

십자선의 간격을 참고해서 눈, 코, 입을 그려주고 양옆으로 기다랗게 귀를 그려 줍니다. 몸이 될 동그라미에 가로선을 그려서 목과 몸을 나누어주세요.

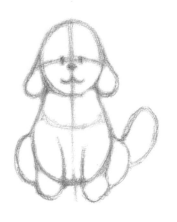

타원에서 자연스럽게 앞발을 내려 그려 준 다음 몸 뒤로 살짝 보이는 뒷다리도 그려주세요. 그다음 다리 옆으로 도톰한 꼬리도 그려주세요.

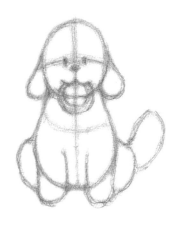

입 아래로 동그란 밥그릇을 그려서 입에 물려주세요.

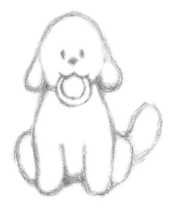

필요 없는 잔선을 지우고 전체적인 형태 를 눈으로 확인해주세요.

HB 연필로 외곽선과 선이 닿는 부분을 덧그려서 형태를 또렷하게 만들어주세요.

촘촘한 해칭으로 털을 표현해서 면을 채워주세요. 귀가 시작되는 부분과 앞발의 끝, 뒷다리와 같은 부분을 자연스럽게 덧그려서 입체감을 줍니다.

입에 물고 있는 밥그릇을 짙게 촘촘히 칠해줍니다. 전체적으로 어색하거나 부족한 부분은 없는지 눈으로 확인하고 조금씩 다듬어주며 완성합니다.

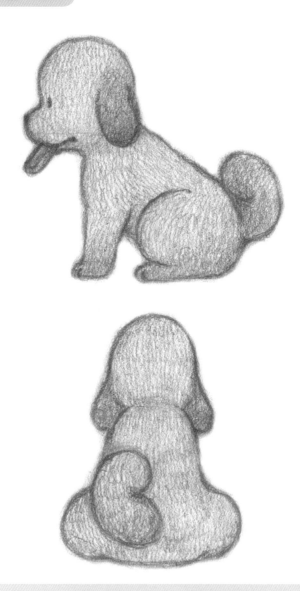

그림을 참고해서 듬직하고 귀여운 리트리버의
다양한 모습들도 함께 그려보아요.

시츄는 어쩐지 멍해 보이는 표정과는 반대로
눈치가 빠르고 매우 영리해요.

H 연필로 동그라미를 그려준 다음 동그라미 안으로 십자선을 그려줍니다.

얼굴 아래로 몸이 될 타원을 그려주세요. 마찬가지로 안으로 십자선을 그려줍니다.

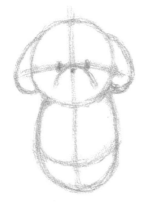

십자선을 참고해서 눈과 코, 주둥이를 그려줍니다. 낮은 코를 가진 시츄의 특징을 살려서 코와 주둥이를 중앙에 가깝게 그려주세요. 그다음 얼굴 양옆으로 대칭에 맞게 귀를 그려줍니다.

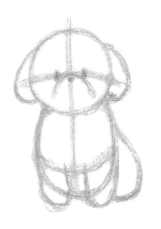

몸의 십자선을 참고하여 앞다리를 그려줍니다. 그다음 오른쪽으로 살짝 보이는 몸을 그려주세요.

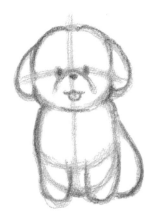

스케치를 뼈대로 생각하고 그 위로 **HB** 연필을 사용해서 전체적인 형태를 덧그려주세요. 빼꼼 내민 혀와 입도 함께 그려주세요.

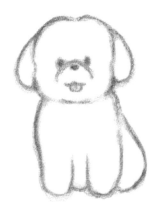

필요 없는 잔선을 지우고 어색한 부분은 없는지 확인합니다. 함께 지워진 선이 있다면 다시 그려주세요.

얼굴과 몸의 무늬를 촘촘하게 그려줍니다. 가슴에 동글동글한 선을 그려서 북실한 털도 함께 표현해주세요.

HB 연필을 사용해서 형태를 덧그려주세요. 귀의 끝과 얼굴, 몸의 끝부분을 조금 더 진하게 그려서 명암을 표현해줍니다.

뾰족한 지우개로 눈과 코의 빛이 반사되는 부분을 표현해주세요. 전체적으로 어색한 부분은 없는지 확인하며 완성합니다.

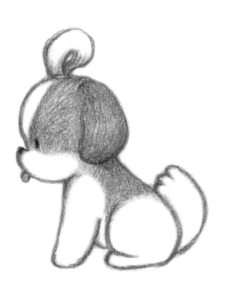

그림을 참고해서 시츄의 다양하고
귀여운 모습도 함께 그려보세요.

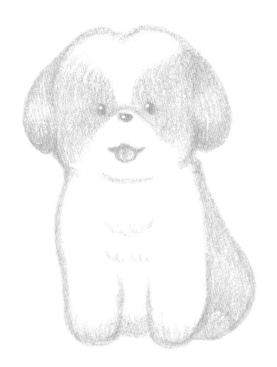

웰시 코기

Welsh Corgi

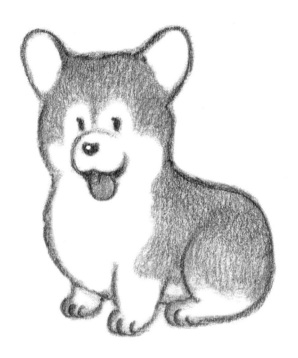

빵실빵실한 엉덩이가 매력적인 웰시 코기는
사람을 매우 좋아하며 사교성과 친화력이 매우 좋아요.

뭉툭한 **H** 연필로 동그라미를 그려주고 십자선을 그려줍니다. 살짝 왼쪽을 바라보는 형태의 얼굴이니 가운데 선을 왼쪽으로 조금은 포물선의 형태로 그려주세요.

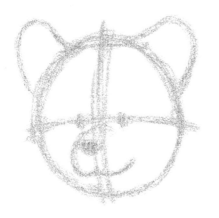

십자선을 참고해서 눈, 코, 입, 귀를 그려줍니다. 정면이 아닌 측면의 모습임을 염두에 두고 코와 주둥이의 위치를 잡아줍니다.

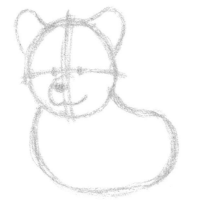

둥근 몸을 얼굴과 맞닿게 그려주세요. 짧고 둥근 웰시 코기의 몸을 상상하며 그리면 좋아요.

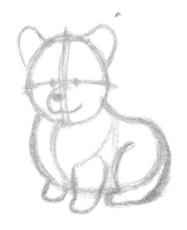

몸에도 참고할 선을 그려서 몸을 구분 지어준 다음, 앞다리와 뒷다리를 그려주세요.

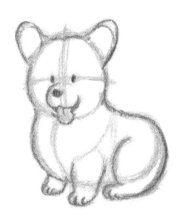

HB 연필을 사용해서 스케치 위로 형태를 구체화해주세요. 보이는 부분과 가려지는 부분을 생각하며 덧그려줍니다. 스케치 때 그리지 않은 부분을 추가로 그려도 좋습니다. 저는 길게 내민 혀를 그려주었어요.

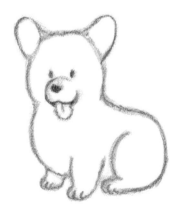

잡다한 선들을 대강 지워서 어색한 부분은 없는지 전체적인 형태를 눈으로 확인해 봅니다. 잔선을 지울 때 함께 지워진 선이 있다면 다시 그려주세요.

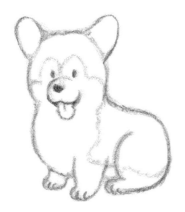

무늬가 될 면을 옅게 표시해주세요.

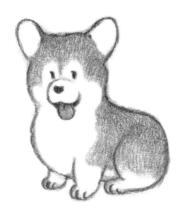

표시한 면과 혀를 촘촘한 해칭으로 채워주세요. **HB** 연필이나 **4B** 연필을 사용해서 발끝, 귀끝이나 눈의 형태를 조금 더 또렷하게 그려줍니다.

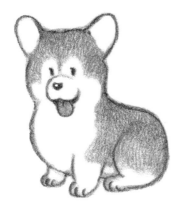

뾰족한 지우개로 코끝을 살짝 지워서 빛이 반사되는 부분을 표현하며 완성합니다.

그림이나 사진을 참고해서 짧고 통통한
웰시 코기의 다양한 모습도 함께 그려보아요.

작지만 포실포실하고 풍성한 털이 매력적인 포메라니안은
애교가 많고 활발한 성격을 가지고 있어요.

뭉툭한 **H** 연필로 동그라미를 그려준 다음 위 아래로 십자선을 그려주세요.

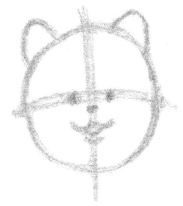

십자선을 참고해서 눈, 코, 입을 그려주세요. 그다음 머리 위로 귀도 함께 그려줍니다.

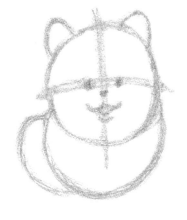

가슴과 엉덩이가 될 뭉툭한 동그라미 두 개를 차례로 이어 그려주세요.

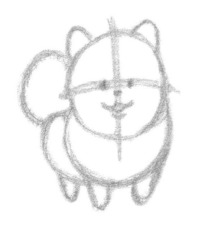

가슴 아래로 앞발을 그려주고 엉덩이 아래로는 뒷발을, 위쪽으로는 동그랗고 북실한 꼬리를 그려주세요.

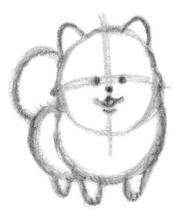

HB연필을 사용하여 스케치 위로 형태를 덧그려주세요. 완성될 모습을 상상하면서 포메라니안의 몽실몽실한 털을 충분히 표현해주세요.

잔선들을 지우고 전체적인 형태를 눈으로 확인합니다.

수정할 부분이 있다면 지우개로 지우고
다시 그려가며 형태를 다듬어 봅니다.

진하고 뾰족한 연필로 얼굴과 발끝을 디
테일하게 덧그려줍니다.

뾰족한 지우개로 눈과 코끝을 살짝 지워
서 빛이 반사되는 부분을 표현해주며 마
무리합니다.

그림을 참고해서 귀엽고 개구쟁이 같은
포메라니안의 다양한 모습도 함께 그려보세요.

닥스훈트

Dachshund

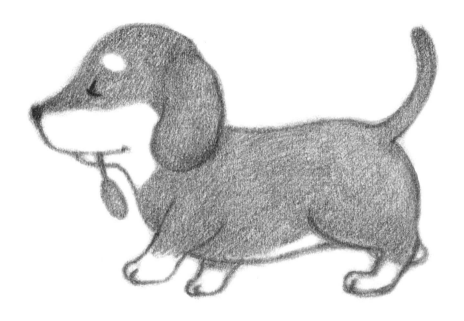

짧은 다리와 긴 허리를 가진 닥스훈트는 독일에서 오소리 사냥을 위해 길러진 견종이라고 해요. 사냥개 출신답게 활동량이 많아서 산책을 꼭! 자주 시켜주어야 해요.

H 연필로 얼굴이 될 동그라미를 그려주세요. 그다음 동그라미 안으로 살짝 기울어진 구분선을 그려주고 동그라미 밖으로 살짝 튀어나온 주둥이도 그려줍니다.

유독 기다란 몸을 가진 닥스훈트의 특징을 생각하며 소세지 같은 모양의 긴 타원을 얼굴 아래로 길게 그려줍니다.

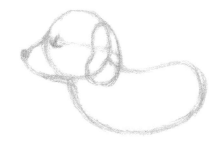

얼굴의 구분선을 참고하여 눈과 코, 그리고 귀를 그려줍니다.

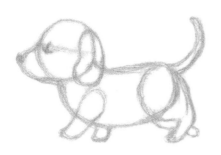

그림을 참고하여 앞다리와, 뒷다리를 몸
과 이어서 그려줍니다. 엉덩이 뒤로 꼬
리도 길게 그려주세요.

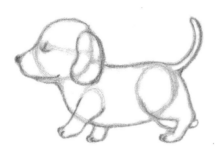

스케치 위로 **HB**연필을 사용해서 전체
적인 형태를 구체적으로 그려주세요.

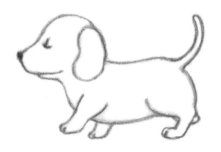

잔선을 지워주고 어색한 부분은 없는지
확인합니다.

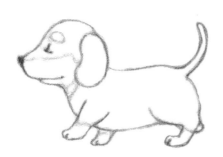

무늬가 될 부분을 연한 연필로 살짝 표시해주세요.

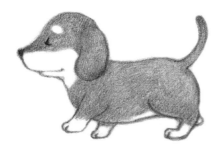

표시한 면을 촘촘하고 진하게 채워줍니다.

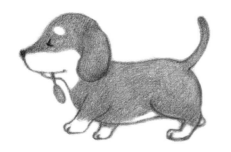

이대로 완성해도 좋지만, 소품을 한번 추가해 볼게요. 어딘가 여유 있는 표정의 닥스훈트의 입에 버들강아지를 살포시 물려주며 마무리합니다.

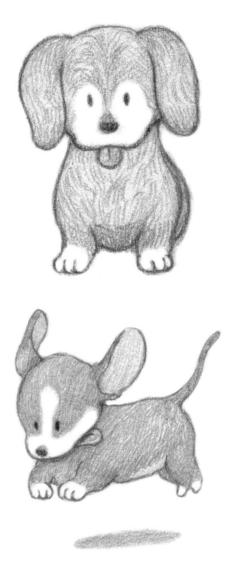

그림을 참고해서 귀엽고 다양한
닥스훈트의 모습들도 함께 그려보아요.

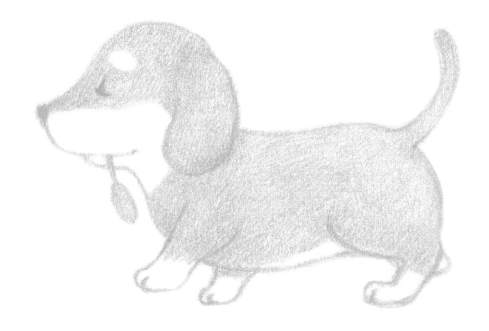

말라뮤트

Malamute

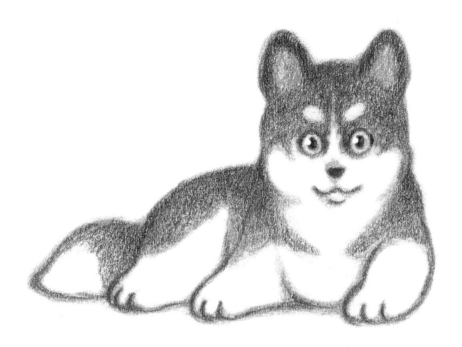

포근하고 덥수룩한 털이 인상적인 말라뮤트는 장난기가 많지만 온화한 성격을 가지고 있어요. 사교성도 좋은 편이라 사람과 다른 강아지들에게도 항상 친절하답니다.

뭉툭한 **H** 연필을 사용해서 머리가 될 동그라미를 그려준 다음 십자선을 그려줍니다.

머리 아래로 가슴과 몸통이 될 동그라미를 그려준 다음 구분선을 그려서 나누어 줍니다.

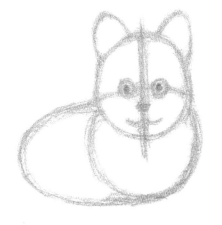

머리에 그려준 십자선을 참고해서 눈과 코, 입을 그려줍니다. 머리 위로 쫑긋 솟아있는 귀도 함께 그려주세요.

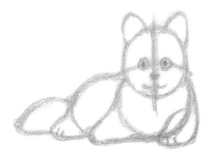

몸통에 그려준 구분선을 참고해서 뉘여진 다리를 그려줍니다. 방향이 다른 왼쪽 앞다리는 살짝 정면을 바라보게 그려주세요. 몸통 뒤로 보이는 통통한 꼬리도 함께 그려줍니다.

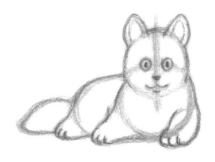

스케치 위로 **HB** 연필을 사용해서 좀 더 디테일하게 형태를 덧그려줍니다. 나중에 지워질 선과 남겨질 선을 생각하며 그려주어야 해요.

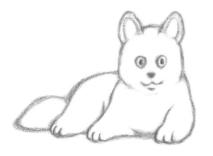

지우개로 잔선들을 지워주세요. 함께 지워진 선이 있다면 다시 그려주시고 전체적으로 어색한 부분은 없는지 눈으로 확인해주세요.

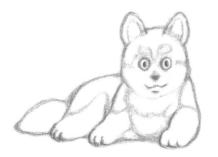

H 연필로 무늬를 표시해주세요.

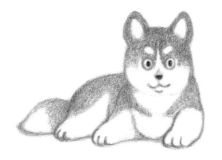

표시한 면을 전체적으로 촘촘히 칠해줍니다.

HB 연필을 사용해서 무늬를 칠해주세요. 그다음 뾰족한 연필로 얼굴의 이목구비를 디테일하게 덧그려주고 끝이 뾰족한 지우개로 눈이나 코를 살짝 지워서 안광을 표현해주며 마무리합니다.

그림을 참고해서 다른 무늬와 다른 포즈의
듬직하고 귀여운 말라뮤트도 함께 그려보아요.

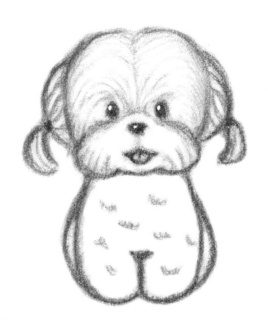

하얗고 부드러운 털이 매력적인 몰티즈는 유럽에서 가장 오랫동안
사랑받아온 강아지라고 해요. 작은 체구를 가졌지만 질투심이
발동하면 어느 강아지보다 터프한 모습을 보이기도 해요.

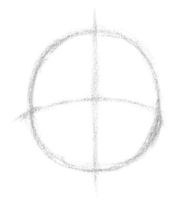

H 연필을 사용해서 머리가 될 동그라미를 그려준 다음 그 안으로 십자선을 그려주세요.

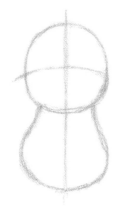

머리 아래로 동그란 버섯의 몸을 생각하며 말티즈의 몸을 그려줍니다. 그다음 중앙으로 선을 하나 그려주세요.

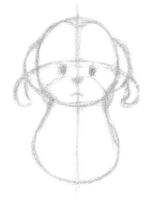

머리의 십자선을 참고하여 눈, 코, 입을 그려주세요. 그다음 양옆으로 묶인 귀와 갈라진 정수리를 표현해줍니다.

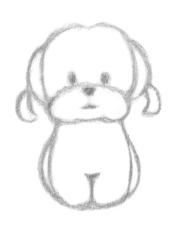

둥근 몸 안으로 통통하고 짧은 앞다리와 옆으로 살짝 보이는 뒷몸을 그려주세요. 그다음 지우개로 잔선들을 지우고 전체적인 형태를 눈으로 확인합니다.

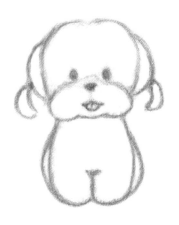

전체적으로 어색한 부분은 없는지 확인하며 덧그려주세요. 이때 빼꼼 나온 혀도 함께 그려주세요.

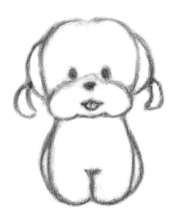

옅은 스케치 위로 **HB** 연필을 사용해서 전체적으로 덧그려줍니다.

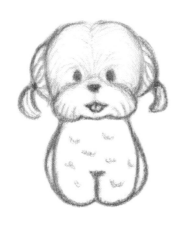

얼굴의 안쪽에서 바깥쪽의 방향으로 가느다란 선을 그려서 털을 표현해주세요. 몸에는 동글동글한 선을 부분부분 그려서 뭉실한 털을 표현해줍니다.

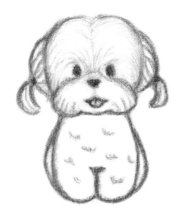

어색한 부분이 있으면 뾰족한 지우개로 지우고 다시 그리며 전체적으로 형태를 다듬어줍니다.

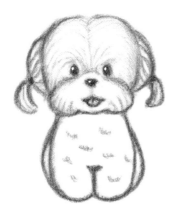

형태 다듬기가 마무리 되었다면 눈과 코를 뾰족한 지우개 끝으로 살짝 지워서 빛이 반사되는 부분을 표현해주고 완성합니다.

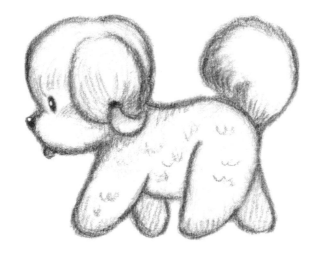

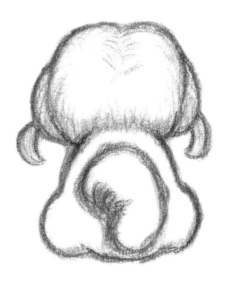

그림을 참고해서 작고 귀여운
몰티즈의 다양한 모습도 함께 그려보아요!

비글

Beagle

'악마견'이라는 별명을 가지고 있을 만큼 사고뭉치로 유명한 강아지이지만, 넘치는 활동량만 충분히 채워준다면 어느 강아지들 보다 다정하고 온순한 '천사견'의 모습을 볼 수 있답니다. 산책은 선택 아닌 필수!

H 연필을 사용해서 머리가 될 동그라미를 그린 다음 그 안으로 십자선을 그려주세요.

머리 아래로 물방울을 닮은 동그라미를 그려주시고 마찬가지로 몸에도 십자선을 그려주세요.

얼굴에 있는 십자선을 참고하여 눈과 코, 입을 그려주시고 양옆으로 기다란 귀도 이어서 그려주세요.

몸에 있는 십자선을 참고하여 앞다리를 그려주세요. 그다음 뒤로 이어진 몸과 뒷다리, 꼬리도 함께 그려봅니다.

연한 스케치 위로 **HB** 연필을 사용해서 형태를 덧그려줍니다. 완성될 그림을 상상하며 전체적인 형태를 다듬어주세요.

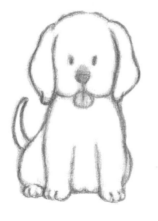

지우개로 잔선을 지우고 어색한 부분은 없는지 눈으로 확인합니다. 어색한 부분이 보이면 그 부분만 지우고 다시 그리기를 반복해주세요.

털의 무늬가 될 부분을 **H** 연필로 살짝
표시해주세요.

표시한 면을 촘촘하게 채워주세요. 부분
부분 **HB** 연필이나 **4B** 연필을 사용해서
명암을 표현해 보세요.

몸에 있는 무늬를 조금 더 진하게 덧그
려주고 끝이 뾰족한 지우개로 눈과 코를
살짝 지워서 빛이 반사되는 부분을 표현
해주며 마무리합니다.

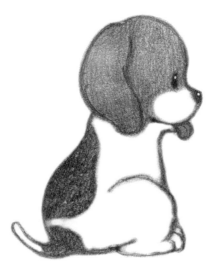

그림을 참고해서 개구쟁이 비글의
다양한 모습들도 함께 그려보아요!

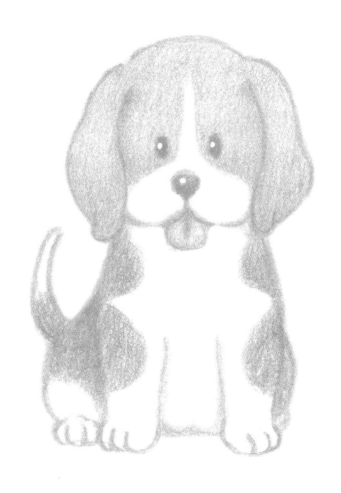

사모예드

Samoyed

눈송이처럼 하얗고 복슬복슬한 털이 매력적인 사모예드는
북극 태생의 썰매견으로 유명해요.
영리하고 독립적인 성격을 가지고 있어요.

H 연필을 사용해서 머리가 될 동그라미를 그려주세요. 그다음 그 안으로 십자선을 그려줍니다.

머리 아래로 사모예드의 몸이 될 타원을 그려줍니다. 머리와 마찬가지로 십자선을 그려주세요.

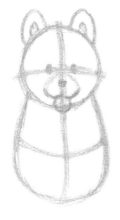

머리에 그려준 십자선을 참고하여 눈과 주둥이, 코와 혀를 그려주세요. 그다음 머리 위로 둥글게 쫑긋 솟은 귀를 그려줍니다.

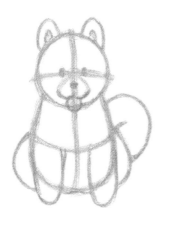

몸에 있는 십자선을 참고하여 앞다리를 먼저 그려줍니다. 그다음 그 뒤로 살짝 보이는 뒷다리를 그려주시고 다리 뒤로 보이는, 두툼하게 말려 올라간 꼬리도 그려주세요.

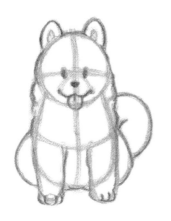

스케치 위로 **HB** 연필을 사용해서 형태를 덧그려주세요. 몽실한 털과 두툼한 발가락같은 사모예드의 특징들을 충분히 표현해주세요.

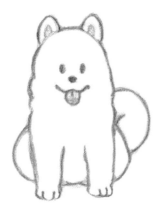

지우개로 잔선을 지우고 전체적으로 형태를 다듬어주세요.

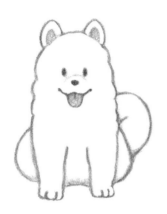

어색하거나 고치고 싶은 부분이 있다면
얼마든지 지우고 다시 그리는 일을 반복
해주세요. 마음에 들 때까지 전체적으로
형태를 계속 다듬어주세요.

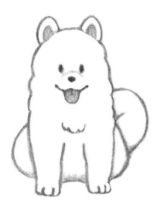

HB 연필로 몸과 이목구비를 좀 더 디테
일하게 덧그려주세요.

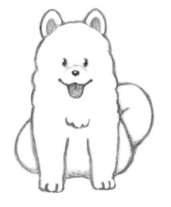

지우개의 끝으로 눈과 코를 살짝 지워서
빛이 반사되는 부분을 표현해주며 완성
합니다.

그림을 참고해서 듬직하지만 귀여운
사모예드의 다양한 모습들도 함께 그려보세요!

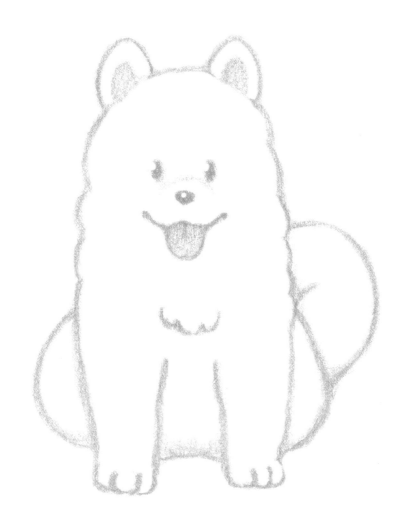

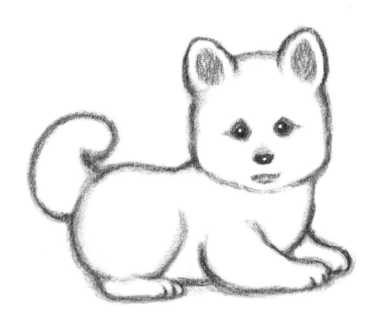

할머니, 할아버지 댁에서 자주 볼 수 있는 믹스견이에요.
몇몇 사람들이 '시골잡종'이라는 단어를 귀엽고 재치있게
'시고르자브종'이라고 부르기 시작한 것이 유래가 되었어요.
사람을 좋아하고 늘 쾌활한 성격이 특징이에요.

H 연필을 사용해서 머리가 될 동그라미를 그려주세요. 그다음 동그라미 안으로 십자선을 그려주세요.

십자선을 참고하여 눈과 코를 그려준 다음 둥근 귀를 머리와 겹쳐서 그려줍니다.

머리 아래로 강낭콩모양의 동그라미를 그려주세요. 그다음 가슴과 몸통에 구분선을 그려서 표시해주세요.

가슴 아래로 뉘여진 앞다리를 그려주세요. 그다음 몸통 아래로 살짝 튀어나온 엉덩이와 뒷다리를 그려줍니다. 엉덩이 뒤로 말려서 올라간 꼬리도 그려주세요.

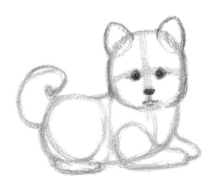

HB 연필을 사용해서 시골 강아지 특유의 순한 눈과 이목구비를 떠올려 보면서 덧그려주세요. 사진을 검색해서 참고해도 좋아요.

HB 연필을 사용해서 몸도 덧그려줍니다. 지우개로 지워질 부분을 확인하면서 남겨질 부분만 그려주세요.

지우개로 불필요한 잔선들을 지워주세요. 함께 지워진 부분이 있다면 다시 덧그려주세요.

눈으로 전체적인 형태를 확인합니다. 어색하거나 마음에 들지 않는 부분이 있다면 조금씩 지우고 다시 그려서 형태를 다듬어 갑니다.

형태 다듬기가 마무리 되었다면 뾰족한 지우개 끝으로 눈과 코를 살짝 지워서 빛이 반사되는 부분을 표현해주며 마무리합니다.

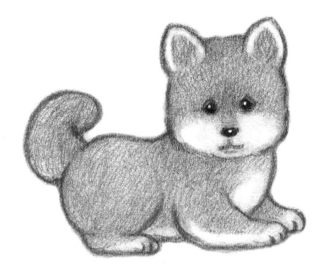

그림을 참고해서 귀엽고 다양한
시골강아지들의 모습들도 함께 그려보아요!

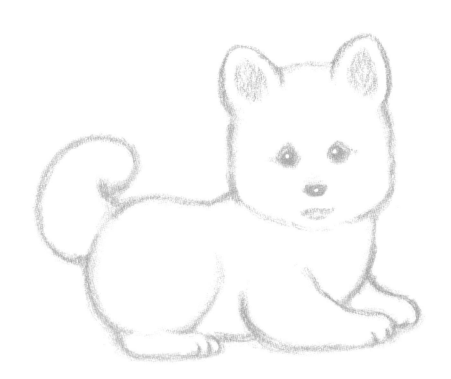

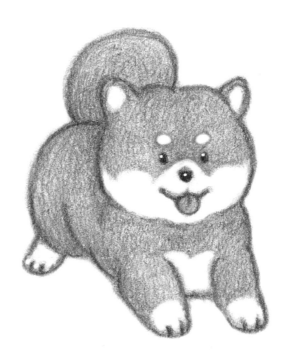

일본의 토착견인 시바는 주인에게 충성심이 강한 강아지예요.
고집 있고 활발한 성격이 특징이에요.

H 연필을 사용해서 머리가 될 동그라미를 그려주세요. 그다음 동그라미 안으로, 바라보는 방향을 생각하며 십자선을 그려줍니다.

가슴이 될 동그라미와 몸통이 될 동그라미를 그려줍니다. 그다음 가슴 앞쪽으로 중앙선을 그려주세요.

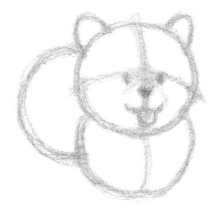

얼굴에 그린 십자선을 참고하여 눈, 코, 주둥이, 입을 그려줍니다. 머리 위로 쫑긋 솟은 귀도 함께 그려주세요.

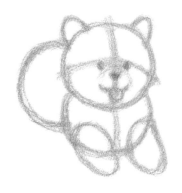

가슴의 세로선을 참고하여 앞으로 쭉 뻗은 다리를 그려주세요.

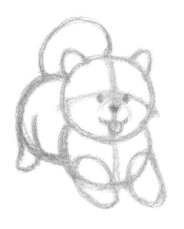

몸통 동그라미 뒤로 쭉 뻗은 뒷발을 그려주시고 몸통 위로 동그랗게 말린 꼬리도 그려주세요.

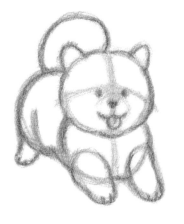

HB 연필을 사용해서 스케치 위로 덧그리며 형태를 다듬어줍니다.

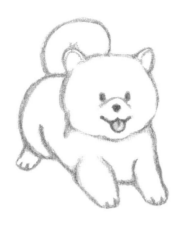

지우개로 잔선을 지워주세요. 함께 지워진 부분이 있다면 다시 덧그려주세요.

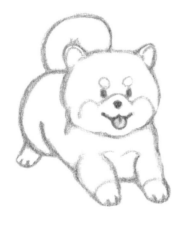

H 연필로 무늬가 들어갈 부분을 살짝 표시해주세요.

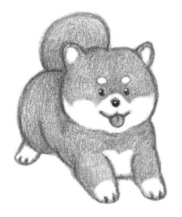

표시한 면을 촘촘하게 채워줍니다. 뾰족한 지우개로 눈과 코끝을 살짝 지워서 빛이 반사되는 부분을 표현해주며 마무리합니다.

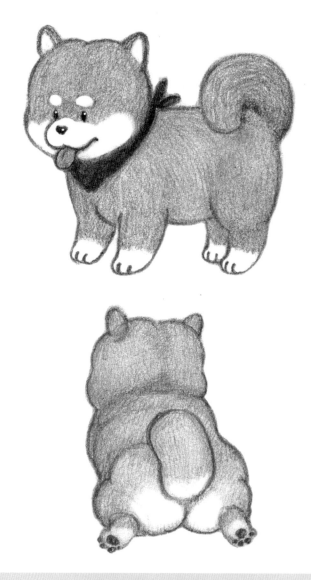

그림을 참고해서 토실토실 귀여운
시바 이누의 다양한 포즈들도 함께 그려보아요!

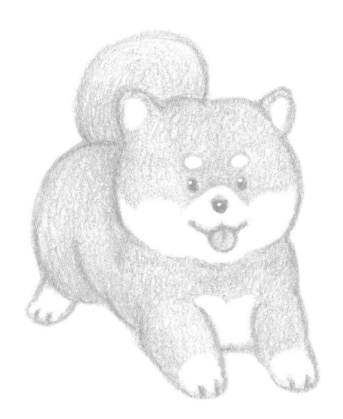

시베리안 허스키

Siberian Husky

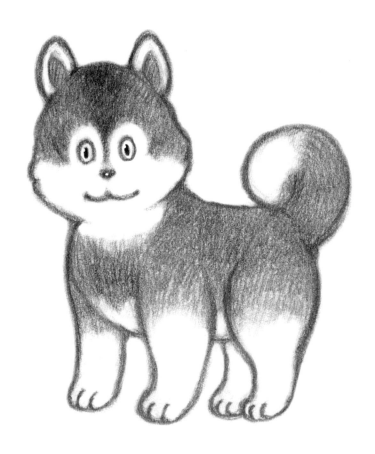

썰매견으로 유명한 시베리안 허스키는 매서워 보이는 외모와는
반대로 온순하고 애교가 많은 성격을 가지고 있어요.

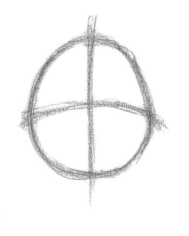

H 연필을 사용해서 머리가 될 동그라미를 그려주세요. 그다음 머리 안으로 십자선을 그려줍니다.

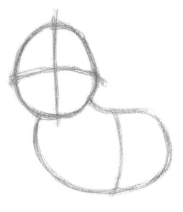

머리 아래로 몸이 될 타원을 그려주세요. 구분선을 그려서 가슴과 몸통을 나누어줍니다.

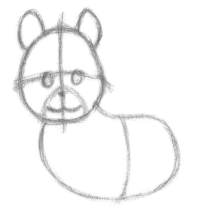

머리의 십자선을 참고해서 눈과 코, 주둥이와 입의 자리를 대강 표시해 봅니다. 머리 위로 쫑긋 솟은 귀도 그려주세요.

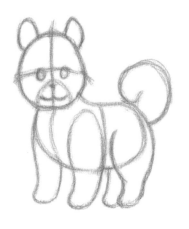

가슴에도 세로선을 그려서 몸의 중앙을 표시해준 다음, 선에 맞춰서 앞다리를 그려주세요. 몸통과 겹치게 뒷다리도 그려주고 엉덩이 위로 동그랗게 말린, 통통한 꼬리도 그려주세요.

머리의 십자선을 참고하여 눈과 코, 입, 귀를 그려줍니다. 얼굴의 무늬와 볼 바깥으로 삐죽 튀어나온 털도 함께 그려봅니다.

지우개로 잔선을 지워주세요. 그다음 어색하거나 부족한 부분은 없는지 전체적인 형태를 확인하고 수정해줍니다.

무늬가 있는 면을 촘촘하게 그려주세요.
털의 방향에 맞추어 털을 표현해주세요.

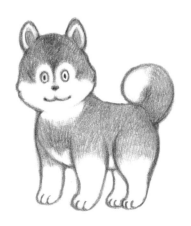

HB 연필을 사용해서 전체적으로 덧그
려주세요. 조금 더 짙은 **4B** 연필로 부분
부분 진하게 덧그려서 명암을 풍부하게
표현해도 좋아요.

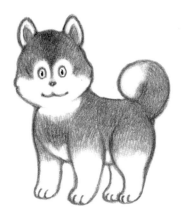

전체적으로 확인해가며 형태를 다듬어
주세요. 마음에 들지 않는 부분이 있다
면 그 부분만 지우고 다시 그려주세요.
마지막으로 뾰족한 지우개 끝으로 눈과
코끝을 살짝 지워서 빛이 반사되는 부분
을 표현해주며 완성합니다.

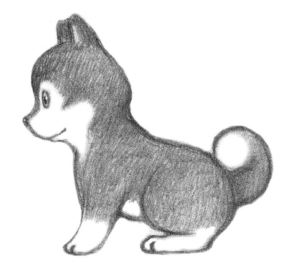

그림을 참고해서 듬직한 시베리안 허스키의
옆모습과 뒷모습도 함께 그려보아요.

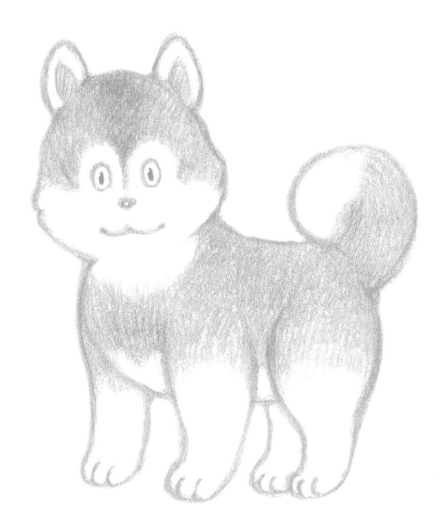

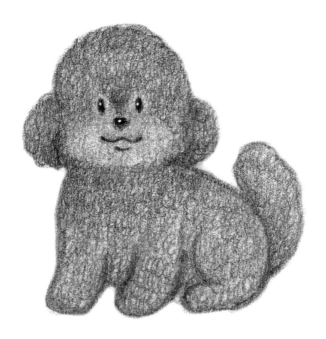

뽀글뽀글 곱슬한 털이 매력적인 토이 푸들은 똑똑하고
사교적인 성격을 가지고 있어요. 활동량 또한 많아서
함께 운동하며 산책하기 좋은 친구예요.

H 연필을 사용해서 머리가 될 동그라미를 그려주시고 그 안으로 십자선을 그려주세요.

머리 아래로 조약돌 모양의 몸을 그려주세요. 몸도 마찬가지로 십자선을 그려서 가슴과 목을 나누어주세요.

머리의 십자선을 참고하여 눈, 코, 입을 그려줍니다. 머리 양옆으로 동그란 귀도 함께 그려주세요.

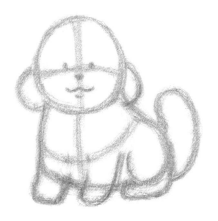

몸의 십자선을 참고하여 앞다리와 뒷다리를 그려주세요. 엉덩이 뒤로 살짝 통통한 꼬리도 함께 그려주세요.

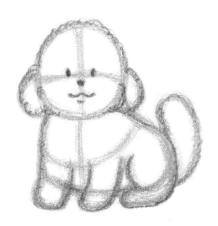

HB 연필을 사용하여 몸의 테두리를 기준 삼아서 꼬불꼬불한 털을 표현해주세요.

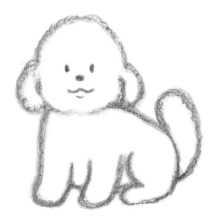

지우개로 불필요한 잔선들을 지워주세요. 함께 지워진 부분이 있다면 다시 그려줍니다.

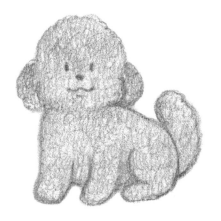

연필 끝을 둥글려주며 전체적인 면을 먼저 채워주세요. 너무 진하게 그려지지 않게 손의 힘을 빼고 적당한 세기로 그려주세요.

조금 더 진하게, 마찬가지로 연필 끝을 둥글리며 명암을 표현해주세요. 그다음 뾰족한 연필로 눈, 코, 입을 덧그려주세요.

전체적인 형태를 확인하면서 명암을 마저 표현해주세요. 마무리가 되었다면 끝이 뾰족한 지우개로 눈과 코끝을 살짝 지워서 빛이 반사되는 부분을 표현해주며 완성합니다.

그림을 참고해서 복슬복슬한 털이 매력적이고 귀여운
토이 푸들의 다양한 모습들도 함께 그려보아요.

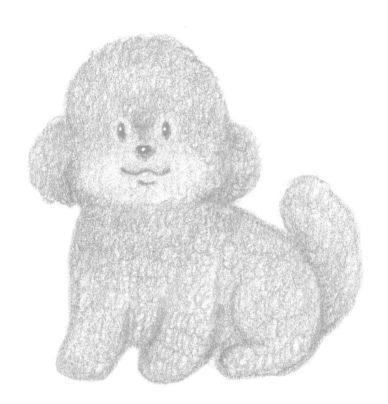

퍼그

Pug

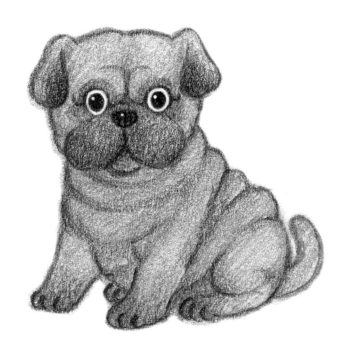

납작한 코와 다부진 체격이 특징인 퍼그는 질투가 많고
고집있는 성격이 특징이지만 그만큼 주인에게
각별한 애정을 보여주는 강아지예요.

H연필을 사용해서 머리가 될 동그라미를 그려주세요. 그다음 동그라미 안으로 십자선을 그려줍니다.

머리 아래로 강낭콩 모양의 몸을 그려줍니다. 그다음 세로선을 그려서 몸의 중앙을 표시해주세요.

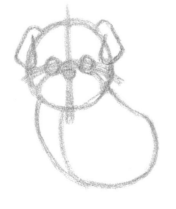

머리의 십자선을 참고하여 눈, 코, 주둥이와 입을 그려주세요. 머리 양옆으로 살짝 접힌 귀도 함께 그려주세요.

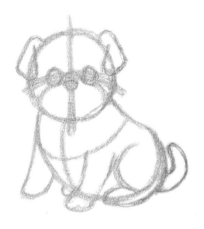

몸에 가로선을 그려서 목과 몸을 나누어
주세요. 그다음 가로선 아래로 앞다리와
뒷다리를 그려주세요. 엉덩이 뒤로 살짝
보이는 꼬리도 함께 그려줍니다.

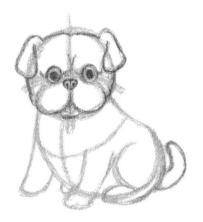

HB 연필을 사용해서 얼굴의 십자선을
기준삼아 얼굴을 그려줍니다. 주름이 많
고 주둥이가 짧은 퍼그의 특징을 떠올리
며 그려주세요. 사진을 검색하여 참고해
도 좋습니다.

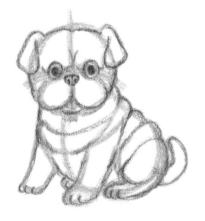

몸도 마저 덧그려줍니다. 두껍고 동글동
글한 주름도 미리 그린 몸의 형태에 맞
추어 충분히 표현해주세요.

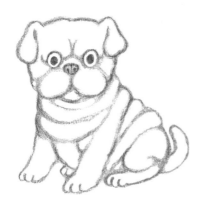

지우개로 잔선들을 지워주시고 전체적인 형태를 눈으로 확인해주세요. 어색한 부분이 있다면 수정을 반복해줍니다.

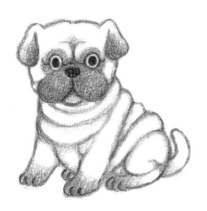

얼굴과 귀끝, 발끝의 어두운 부분을 먼저 촘촘하게 채워주세요. 얼굴이나 몸의 주름에도 살짝 명암을 주면 좋아요.

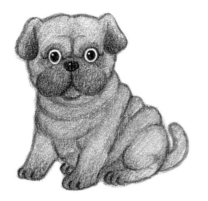

나머지 면도 촘촘하게 채워주시되, 먼저 어둡게 칠한 부분보다 조금은 더 옅게 그려주세요. 지우개의 뾰족한 면으로 눈과 코끝을 살짝 지워서 빛이 반사되는 부분을 표현해주며 완성합니다.

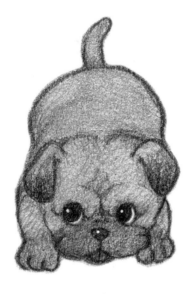

그림을 참고해서 앙증맞은 퍼그의
다양한 모습들도 함께 그려보아요!

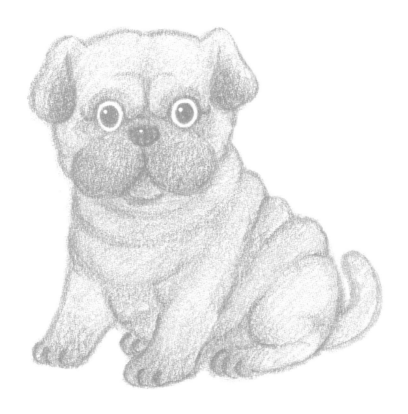

111

쫑긋한 귀와 납작한 코, 다부진 체격이 매력적인 프렌치 불독은
매우 친밀하고 밝은 성격을 가지고 있어요.

H 연필을 사용해서 머리가 될 동그라미를 그려주세요. 그다음 머리 안으로 십자선을 그려주세요.

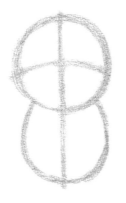

머리 아래로 동그란 몸을 그려주세요. 그다음 중앙에 세로 선을 그려줍니다.

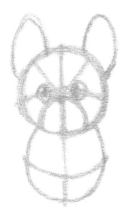

몸의 중앙으로 가로선을 그려주세요. 그다음 머리의 십자선을 참고하여 눈과 주둥이, 코를 그려줍니다. 머리의 대각선 위쪽으로 쫑긋 솟은 귀도 함께 그려주세요.

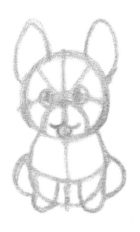

입을 그려주고 빼꼼 나온 혀도 함께 그
려주세요. 몸의 가로선 아래로 앞다리를
내려 그려주시고 양옆으로 살짝 보이는
뒷다리도 이어서 그려주세요.

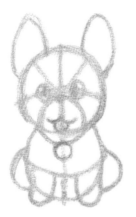

목이 허전해 보여서 소품을 하나 추가해
줄게요. 머리 아래로 동글동글한 펜던트를
그려서 프렌치 불독의 목에 달아주세요.

HB 연필을 사용해서 스케치 위에 형태
를 덧그려주세요. 볼록한 볼과 개구쟁이
같은 표정을 충분히 표현해주세요.

지우개로 잔선들을 지워줍니다. 전체적인 형태를 눈으로 확인하고 어색한 부분이 있다면 수정해주세요.

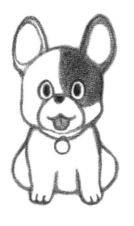

얼굴의 무늬를 어둡게 채워주시고 전체적으로 진하게 덧그려서 형태를 구체화시켜줍니다.

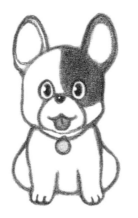

끝이 뾰족한 지우개로 눈과 코끝을 살짝 지워서 빛이 반사되는 부분을 표현해주세요. 펜던트의 면도 살짝 채워주며 완성합니다.

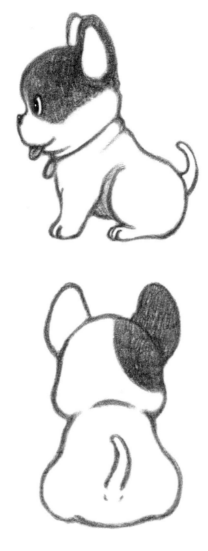

그림을 참고해서 귀여운 프렌치 불독의 옆모습과
뒷모습도 함께 그려보아요.

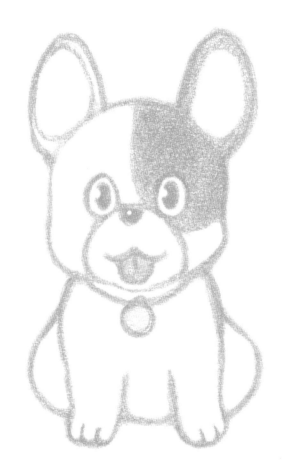

파피용

Papillon

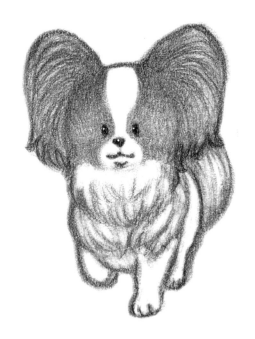

파피용은 프랑스어로 '나비'라는 뜻이에요. 크게 펼쳐진 귀가 나비를 닮았다고 해서 이런 이름이 지어졌다고 해요. 온순하고 어리광을 잘 부리는 성격을 가지고 있어요.

H 연필을 사용해서 머리가 될 동그라미를 그려주세요. 그다음 동그라미 안으로 십자선을 그려줍니다.

머리 아래로 가슴이 될 동그라미를 그려주시고 중앙에 세로선을 그려주세요. 가슴 뒤로 살짝 보이는 몸통도 그려주세요.

머리에 있는 십자선을 참고하여 눈, 코, 입을 그려주시고 대각선 위 방향으로 큰 귀를 그려주세요.

가슴 아래로 앞다리를 먼저 그려줍니다.
그다음 살짝 보이는 몸통 아래로 뒷다리
도 그려주고 그 위로 풍성한 꼬리도 함
께 그려주세요.

귀 아래로 늘여진 나비 모양의 털을 그
려주세요. 그 다음 가슴의 북실한 털도
함께 그려줍니다.

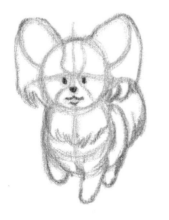

HB 연필을 사용해서 형태를 덧그려주
고 얼굴의 무늬를 살짝 표시해줍니다.

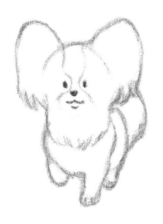

지우개로 잔선들을 지워주세요. 함께 지
워진 선이 있다면 다시 그려주세요.

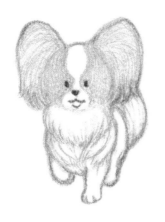

털의 방향을 생각하며 얼굴의 면을 채워
줍니다. 몸 아래로 길게 늘여진 털들도
함께 표현해주세요.

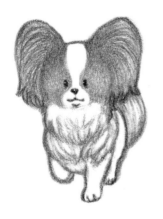

조금 더 진하게 덧그려주며 형태를 구체
화시켜줍니다. 그다음 끝이 뾰족한 지우
개를 사용해서 눈과 코끝을 살짝 지워서
빛이 반사되는 부분을 표현해주며 완성
합니다.

그림을 참고해서 큰 귀가 매력적인 파피용의
다양한 모습들도 함께 그려보아요!

치와와

Chihuahua

모든 견종 중에서 가장 작은 체구를 가진 치와와는 호기심이 많고
겁이 없는 성격을 가지고 있어요.

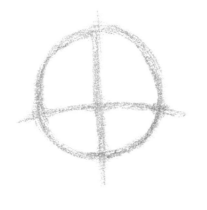

H 연필을 사용해서 머리가 될 동그라미를 그려주세요. 동그라미 안으로 십자선을 그려주시되, 가로선을 중심보다 조금 아래로 그려주세요.

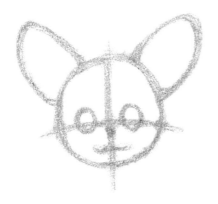

십자선을 참고해서 눈, 코, 입의 자리를 대강 그려주세요. 머리 위로 쫑긋 솟은 귀도 함께 그려줍니다.

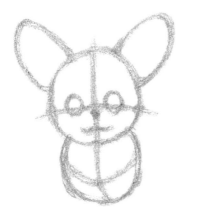

머리 아래로 몸이 될 동그라미를 그려주고 머리와 마찬가지로 십자선을 그려주세요.

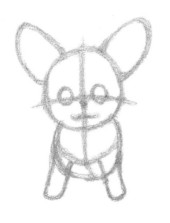

몸의 중심선 아래로 앞다리를 그려줍니다.

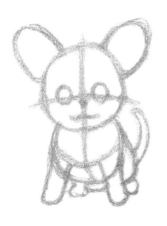

몸 뒤쪽으로 살짝 보이는 몸통을 그려주고 뒷다리도 그려줍니다. 엉덩이 위로 솟은 꼬리도 함께 그려주세요.

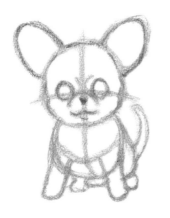

HB 연필을 사용해서 얼굴을 덧그려주세요. 털이 짧아서 이목구비가 잘 드러나는 특징을 상기시키며 형태를 다듬어줍니다.

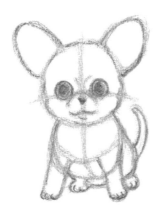

동그랗고 큰 눈동자를 그려줍니다. 그다음 몸도 함께 덧그려주며 형태를 다듬어줍니다.

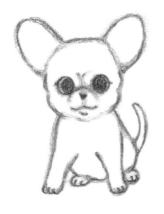

지우개로 잔선들을 지워줍니다. 전체적인 형태를 눈으로 확인하고 어색하거나 마음에 들지 않은 부분이 있다면 수정을 반복합니다.

어쩐지 목이 허전해 보여요. 펜던트를 그려서 치와와의 목에 달아줍니다. 그다음 털의 방향을 생각하며 촘촘히 면을 칠해주고 명암을 표현해주세요. 마무리로 끝이 뾰족한 지우개를 사용해서 눈과 코끝, 펜던트를 살짝 지워서 빛이 반사되는 부분을 표현해주며 완성합니다.

그림을 참고해서 감정표현이 풍부하고 귀여운
치와와의 다양한 모습도 함께 그려보아요.

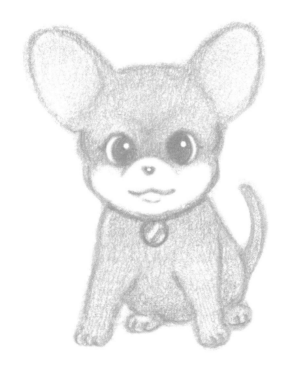

129

코커 스패니얼

Cocker Spaniel

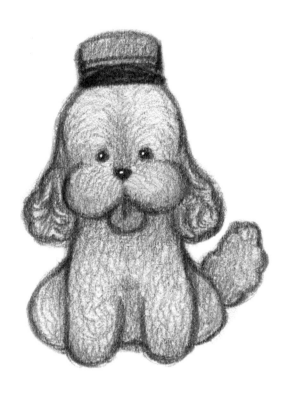

구불구불하고 큰 귀가 매력적인 코커 스패니얼은 다정하고 낙천적인 성격을 가지고 있어요. 활동량이 많아서 함께 자주 놀아주어야 해요.

H 연필을 사용해서 머리가 될 동그라미를 그려준 다음 그 안으로 십자선을 그려주세요.

머리 아래로 물방울 모양의 몸을 그려주세요. 그다음 중심에 맞추어 세로선을 그려주세요.

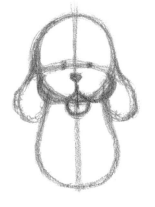

머리의 십자선을 참고하여 눈과 코, 주둥이, 혀를 그려주세요. 머리 아래로 늘어진 긴 귀도 함께 그려주세요.

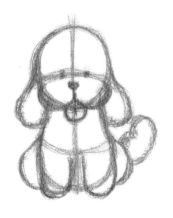

몸 가운데에 가로선을 그려주고 선 아래
로 앞다리를 그려주세요. 뒤로 살짝 보
이는 뒷다리를 이어서 그린 다음 다리
뒤로 보이는 토실토실한 꼬리도 그려주
세요.

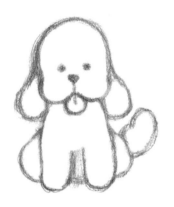

지우개로 잔선들을 지워주세요. 눈으로
전체적인 형태를 확인한 다음 어색하거
나 고치고 싶은 부분이 있다면 수정해줍
니다.

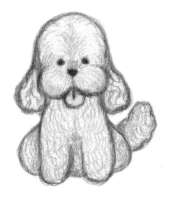

곱슬곱슬한 털의 특징을 살려서 전체적
인 면을 채워주세요. 털이 자라난 방향
을 염두에 두고 그려야 어색하지 않고
자연스럽게 완성됩니다.

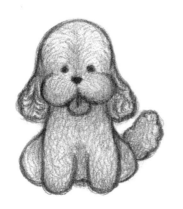

HB연필을 사용해서 전체적으로 덧그려서 명암을 표현해줍니다.

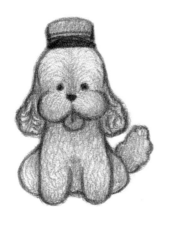

이대로 완성시켜도 좋지만 소품을 추가해줘도 좋아요. 저는 머리 위로 모자를 살짝 얹어주었습니다.

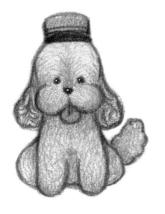

끝이 뾰족한 지우개를 사용해서 눈과 코 끝을 살짝 지워서 빛이 반사되는 부분을 표현하며 마무리합니다.

응용해볼까요

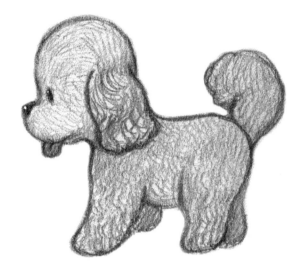

그림을 참고해서 매력적인 코커 스패니얼의
옆모습과 뒷모습도 함께 그려보아요.

04 고양이 친구들을 그려봐요

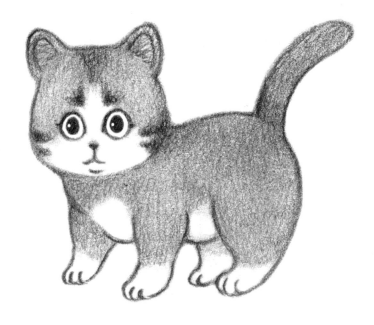

동글동글 작고 귀여운 외모를 가진 먼치킨은 적응력이 좋고
온순한 성격을 가지고 있어요.

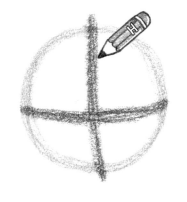

H 연필을 사용해서 머리가 될 동그라미를 그려주세요. 그다음 동그라미 안으로 십자선을 그려주세요.

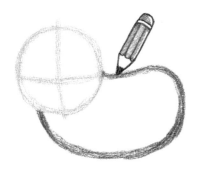

머리 아래로 몸이 될 길쭉한 타원을 그려주세요.

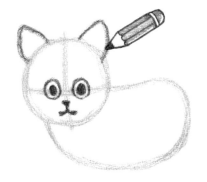

머리의 십자선을 참고하여 동그란 눈과 코, 입을 그려주세요. 그다음 머리 위로 쫑긋 솟은 귀도 함께 그려주세요.

몸 아래로 다리를 그려주세요. 뒷다리를 앞다리보다 조금 더 토실토실하게 그려주세요. 그다음 엉덩이 위로 길쭉한 꼬리도 함께 그려줍니다.

HB 연필을 사용해서 스케치 위에 형태를 덧그려주세요. 지우개로 지워질 부분과 남겨질 부분을 생각하며 그려주세요.

지우개로 잔선을 지우고 털 무늬에 맞춰 촘촘하게 면을 채워주세요. 그다음 뾰족하고 진한 연필로 눈을 조금 더 진하고 또렷하게 그려줍니다.

HB 연필이나 4B 연필로 다른 부분도
디테일하게 덧그려주세요.

전체적으로 명암을 주며 어색한 부분은
없는지 눈으로 확인합니다. 마음에 들지
않는 부분이 있다면 그 부분만 지우개로
살짝 지워내고 다시 그려주세요.

끝이 뾰족한 지우개로 눈을 살짝 지워서
빛이 반사되는 부분을 표현해주며 완성
합니다.

그림을 참고해서 작고 앙증맞은 먼치킨의
다양한 모습도 함께 그려보세요.

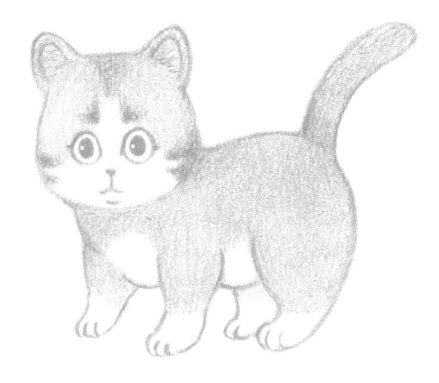

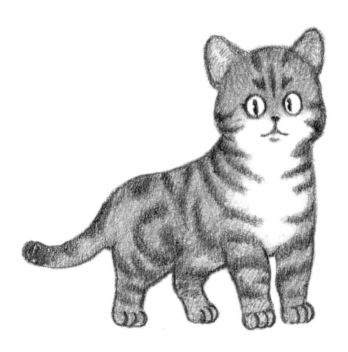

일상에서 가장 자주 볼 수 있는 고양이인 아메리칸 쇼트헤어는
낙천적이고 애교가 많은 성격을 가지고 있어요.

H 연필을 사용해서 머리가 될 동그라미를 그려주세요. 그다음 동그라미 안으로 십자선을 그려주세요.

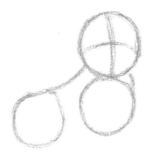

먼저 곡선형태의 척추선을 그려주세요. 그다음 머리 아래로 가슴이 될 동그라미를 그려주시고 척추선 끝에 엉덩이가 될 동그라미도 그려주세요. 형태를 잡기 어렵다면 완성된 그림을 참고해서 몸의 위치를 먼저 확인해 보아도 좋습니다.

가슴 아래로 앞다리를 그려주세요. 그다음 엉덩이 아래로 뒷다리를 그려주시고 배를 그린 다음, 뒤로 보이는 반대쪽 뒷다리도 그려줍니다. 엉덩이 뒤로 길쭉한 꼬리도 함께 그려주세요.

머리가 될 동그라미의 십자선을 참고하여 동그란 눈과 코, 입을 그려주세요. 그다음 머리 위로 쫑긋 솟은 귀도 그려줍니다.

완성된 뼈대 위에 **HB** 연필을 사용해서 형태를 덧그려주세요. 길쭉한 눈, 뼈대보다 살짝 통통한 볼과 동글동글한 발가락을 디테일하게 표현해 봅니다.

지우개로 불필요한 잔선들을 지워주세요. 함께 지워진 부분이 있다면 다시 덧그려주세요.

H 심도의 연필로 털 무늬를 미리 옅게 표시해둡니다. 진하지 않게 그려주세요.

HB 연필이나 4B 연필로 얼굴과 가슴을 제외한 부분을 촘촘하게 채워주세요. 그 다음 무늬부분을 진하게 덧그려서 눈에 잘 보이게 해주세요.

전체적으로 다듬고 뾰족한 지우개 끝으로 눈을 살짝 지워서 빛이 반사되는 부분을 표현하며 완성합니다.

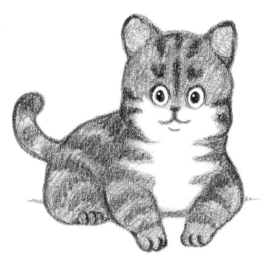

그림을 참고해서 귀여운 아메리칸 쇼트헤어의

다른 모습도 함께 그려보세요.

따라 그려보세요

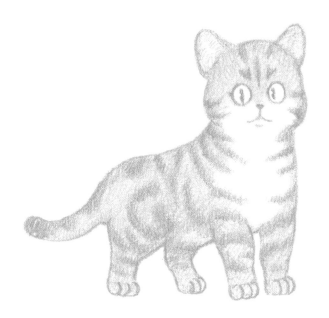

샴 고양이

Siamese Cat

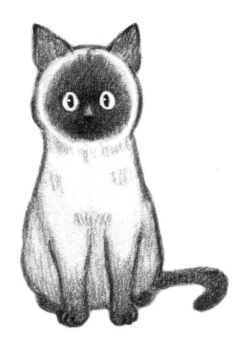

고양이계의 여왕이라고 불리는 샴은 별명처럼 우아하고 기품있는
외모를 가지고 있어요. 영리하고 명랑한 성격이 특징이에요.

H 연필을 사용해서 머리가 될 동그라미를 그려주세요. 그다음 동그라미 안으로 십자선을 그려주세요.

머리 아래로 길쭉한 물방울 모양의 몸을 그려주세요. 머리와 마찬가지로 십자선을 그려서 형태를 구분 지어줍니다.

몸에 그려놓은 가로선 아래로 앞다리를 내려서 그려주세요. 앞다리 옆으로 살짝 보이는 뒷발도 함께 그려줍니다.

머리 위로 쫑긋 솟은 귀를 그려주세요.
그다음 엉덩이 옆으로 살짝 보이는 꼬리
도 함께 그려줍니다.

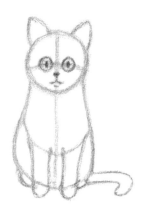

머리에 그린 십자선을 참고해서 동그란
눈과 코, 입을 그려주세요.

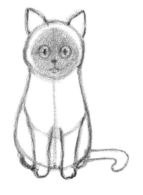

샴의 얼굴 가운데에 검은 무늬를 옅게
그려주세요. 그다음 **HB**연필을 사용해
서 전체적인 테두리를 덧그려주세요.

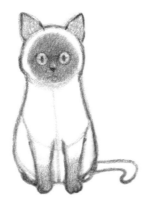

귀끝과 발끝도 어둡게 덧그려주세요. 얼굴의 검은 무늬도 조금 더 촘촘히 채워줍니다.

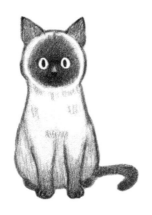

전체적으로 명암을 주고 다듬어줍니다. 하얀 부분의 털 표현을 살짝 해주어도 좋아요.

뾰족한 지우개 끝으로 눈을 살짝 지워서 빛이 반사되는 부분을 표현해주며 완성합니다.

그림을 참고해서 다양하고 귀여운
샴 고양이의 모습도 함께 그려보아요.

턱시도 고양이

Tuxedo Cat

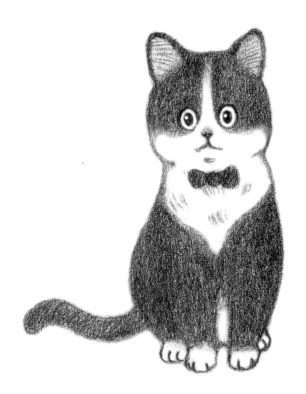

아메리칸 쇼트헤어 고양이와 같은 종이지만 검은색과 하얀색의 털이 마치 턱시도를 입은 것 같다고 해서 턱시도 고양이라는 별명으로 불리기도 해요.

H 연필을 사용해서 머리가 될 동그라미를 그려주세요. 그다음 동그라미 안으로 십자선을 그려주세요.

머리 아래로 몸이 될 동그라미를 그려주세요. 한쪽으로 살짝 치우친 물방울을 연상하며 그려주시면 좋아요.

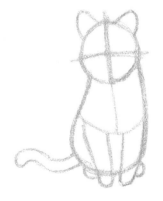

먼저 머리 위로 쫑긋 솟은 귀를 그려주세요. 몸도 중앙에 맞춰서 구분선을 그려주고 구분선에 맞춰서 앞다리와 뒷발을 그려줍니다. 엉덩이 뒤로 길게 늘어진 꼬리도 함께 그려주세요.

머리의 십자선을 참고하여 눈과 코, 입을 그려줍니다. 구분선을 살짝 지워서 형태가 어색한 부분은 없는지 확인을 해주어도 좋아요.

HB 연필을 사용해서 형태를 덧그려주세요.

스케치를 참고해서 진하고 뾰족한 연필로 눈, 코, 입을 그려주세요. 그다음 무늬를 칠할 부분을 옅게 표시해주세요.

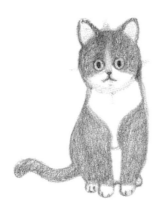

미리 표시해둔 부분을 참고해서 촘촘하게 무늬를 칠해줍니다.

조금 더 어두운 연필로 먼저 채워준 면을 더 어둡게 덧그려주세요. 어색하거나 마음에 들지 않은 부분이 있다면 지우고 다시 그리며 계속 다듬어줍니다.

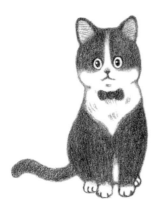

턱시도 고양이라는 이름에 어울리는 나비넥타이를 목에 그려봅니다. 그다음 지우개의 뾰족한 부분으로 눈을 살짝 지워서 안광을 표현해주세요. 마음에 들 때까지 형태를 다듬어주며 완성합니다.

그림을 참고해서 젠틀하고 귀여운
턱시도 고양이의 다른 모습들도 함께 그려보아요.

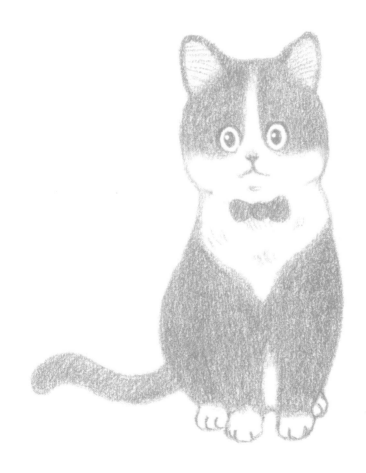

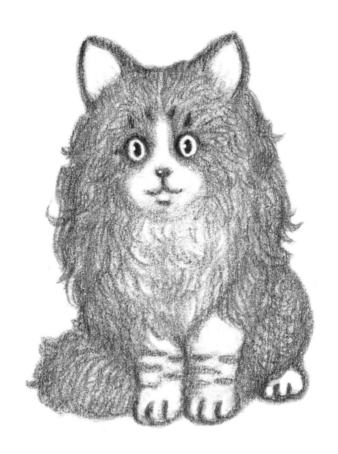

이름처럼 노르웨이 태생의 길고 촘촘한 털이 매력적인 노르웨이 숲 고양이는 적응력이 뛰어나고 주인과의 유대감이 강하다는 특징을 가지고 있어요.

H 연필을 사용해서 머리가 될 동그라미를 그려주세요. 그다음 동그라미 안으로 십자선을 그려주세요.

머리 아래로 몸이 될 동그라미를 그려주시고 중앙으로 구분선을 그려주세요.

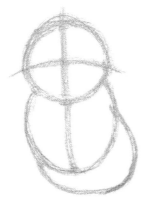

미리 그려둔 몸 아래로 엉덩이가 될 납작한 동그라미를 이어서 그려주세요.

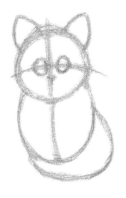

머리의 십자선을 참고해서 눈과 코의 위치를 살짝 표시해주세요. 머리 위로 쫑긋 솟은 귀도 함께 그려주세요.

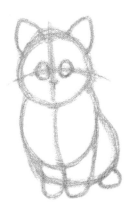

몸의 구분선을 참고해서 앞다리와 살짝 보이는 뒷발을 그려주세요.

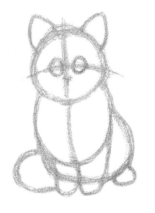

뒷발의 반대쪽으로 빼꼼 보이는 꼬리도 그려주세요.

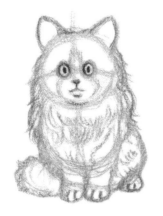

스케치를 바탕으로 노르웨이 숲 고양이 특유의 꼬불꼬불하고 풍성한 털을 그려 봅니다. 어느 정도 그려준 다음 **HB** 연필을 사용해서 눈, 코 입을 디테일하게 덧그려주세요.

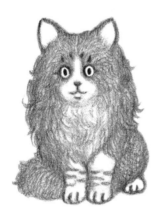

진한 연필을 사용해서 털을 정교하게 표현해주세요. 털의 방향을 신경 쓰며 디테일하게 그려줍니다.

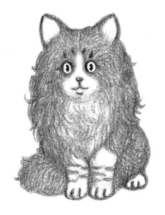

끝이 뾰족한 지우개로 눈과 코끝을 살짝만 지워서 빛이 반사되는 부분을 표현해주며 완성합니다.

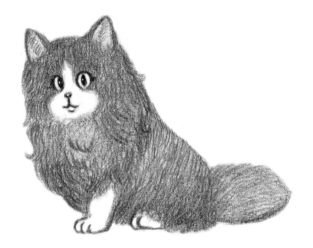

그림을 참고해서 풍성한 털을 자랑하는
노르웨이숲 고양이의 다양한 모습도 함께 그려보세요.

따라 그려보세요

'고양이계의 귀부인'이라는 별명답게 품위 있는 털과 온화한 성격이 매력적인 페르시안 고양이는 유독 독립적인 성격을 가지고 있어서 혼자 보내는 시간을 좋아한다고 해요.

H 연필을 사용해서 머리가 될 동그라미
를 그려주세요. 동그라미 안으로 십자선
을 그려주세요.

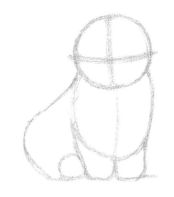

머리 아래로 둥근 몸을 그려준 다음 몸
중앙으로 세로 선을 그려주세요. 세로
선에 맞춰 앞다리를 그려주고 뒤로 쭉
빠진 듯한 엉덩이와 뒷발도 함께 그려주
세요.

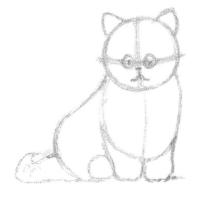

머리의 십자선에 맞춰서 동그란 눈과
코, 입을 그려주세요. 머리 위로 쫑긋 솟
은 작은 귀도 함께 그려줍니다.

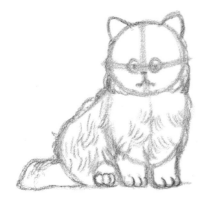

HB 연필을 사용해서 스케치 위로 형태를 잡아주세요. 조금은 네모난 얼굴 형태와 전체적으로 북실북실한 털을 함께 그려줍니다.

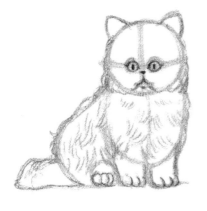

눈과 코, 입을 디테일하게 그려줍니다.

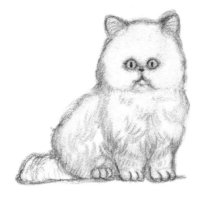

어느 정도 형태가 잡혔다면 지우개로 잔선을 지우고 수정하며 형태를 마저 잡아갑니다.

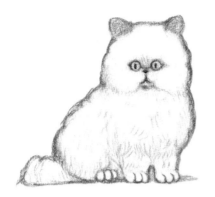

형태가 어느 정도 그려졌다면 페르시안 고양이의 외곽선과 이목구비를 **HB** 연필이나 **4B** 연필을 사용해서 진하게 덧그려줍니다.

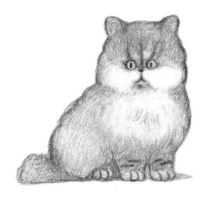

무늬와 털이 난 방향에 맞춰서 면을 채워줍니다.

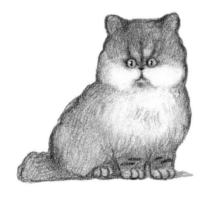

진한 연필을 사용해서 명암을 풍부하게 표현해주세요. 마무리로 지우개의 뾰족한 부분으로 눈을 살짝 지워서 빛에 반사된 부분을 표현해주고 완성합니다.

그림을 참고해서 풍성한 털을 자랑하는
페르시안 고양이의 옆모습과 뒷모습도 함께 그려보세요.

05 몸집 작은 친구들을 그려봐요

골든 햄스터

Syrian Hamster

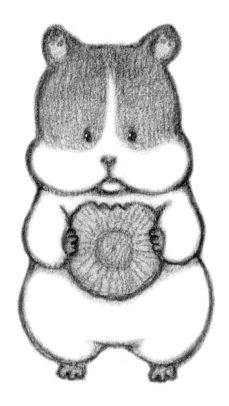

다른 햄스터들에 비해 몸집이 다소 큰 골든 햄스터는 동글동글한
외모만큼이나 온순한 성격을 가지고 있어요.

H 연필을 사용해서 머리가 될 동그라미를 그려주세요. 그다음 동그라미 안으로 십자선을 그려주세요.

머리 아래로 물방울을 닮은 몸을 겹쳐서 그려주세요. 그다음 중앙으로 세로선을 그려주세요.

머리 위로 끝이 둥글고 쫑긋한 귀를 그려주세요.

머리의 십자선을 참고해서 눈과 코, 입을 그려준 다음 볼록한 볼도 함께 그려주세요. 골든 햄스터가 야무지게 먹고 있는 당근 조각도 미리 위치를 잡아줍니다.

당근 조각을 쥐고 있는 손을 먼저 그려주시고 손과 몸을 이어준다는 느낌으로 팔을 그려주세요. 그다음 통통한 다리와 발을 그려줍니다.

잔선을 지워주면서 전체적인 형태를 눈으로 확인해주세요. 어색한 부분이 있다면 지우고 다시 그리며 수정해주세요.

형태를 어느 정도 그렸다면 **HB** 연필을
사용해서 스케치 위로 덧그려주세요.

색이 있는 털과 귀, 당근 조각, 앞발, 뒷
발의 면을 촘촘하게 채워주세요.

명암을 풍부하게 준 다음 전체적으로 다
듬어주세요. 끝이 뾰족한 지우개 끝으로
눈을 살짝 지워서 빛이 반사되는 부분을
표현 해주며 완성합니다.

179

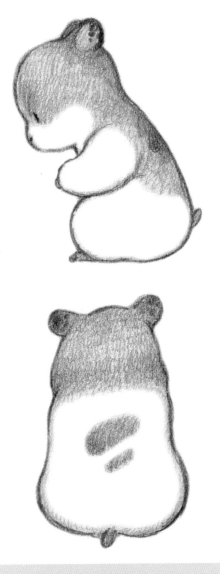

그림을 참고해서 토실토실하고 귀여운
골든 햄스터의 옆모습과 뒷모습도 함께 그려보아요.

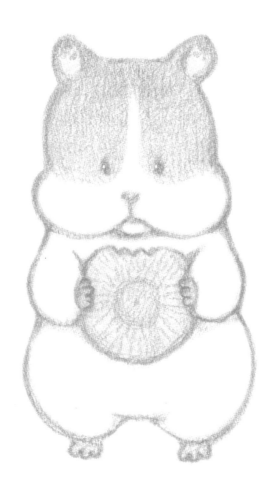

181

햄스터

Hamster

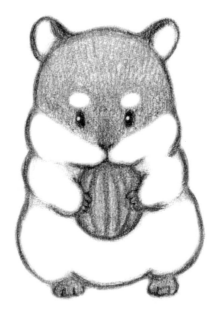

작고 귀여운 외모를 가진 햄스터는 특유의 사랑스럽고 말랑말랑한
귀여움으로 많은 사람들에게 사랑을 받고 있는 반려동물이에요.

H 연필을 사용해서 머리가 될 동그라미를 그려주세요. 그다음 동그라미 안으로 십자선을 그려주세요.

머리의 가로선 끝에서부터 몸이 될 동그라미를 이어 그려주세요. 그다음 중앙으로 세로선을 그려주세요.

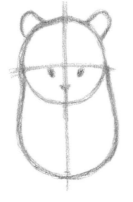

머리의 십자선을 참고하여 눈과 코를 그려주세요. 머리 위로 동그란 귀도 함께 그려주세요.

몸 중앙으로 가로선을 그려서 몸을 구분 지어주세요. 구분선을 참고해서 앞발과 뒷다리를 그려봅니다.

팔 안쪽으로 아몬드를 하나 그려서 햄스 터에게 쥐어주세요.

잔선들을 지우개로 지우면서 형태를 다 듬어주세요.

HB 연필을 사용해서 형태를 또렷하게 덧그려주세요. 그다음 무늬가 들어갈 부분을 살짝 표시해줍니다.

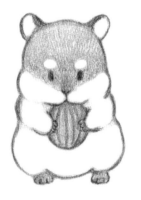

표시해둔 부분을 참고해서 무늬를 촘촘히 그려주세요.

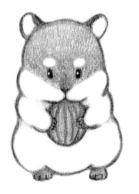

전체적으로 어색한 부분은 없는지 눈으로 확인하고 형태를 계속 다듬어주세요. 마지막으로 끝이 뾰족한 지우개로 눈을 살짝 지워서 빛이 반사되는 부분을 표현해주며 완성합니다.

그림을 참고해서 말랑말랑하고 귀여운 햄스터의
다양한 모습들도 함께 그려보아요.

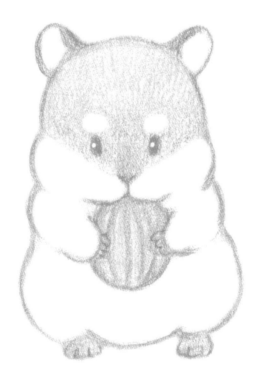

고슴도치

Hedgehog

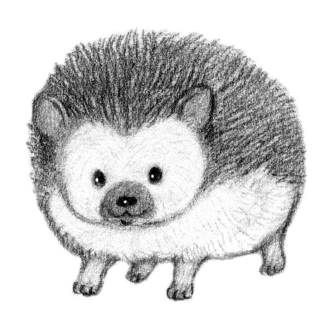

귀엽고 토실토실한 몸에 촘촘히 솟아 있는 가시가 특징인
고슴도치는 다소 예민한 성격을 가지고 있어요.
조심조심, 소중히 대해주어야 해요.

H연필을 사용해서 조금 납작한 동그라 미를 그려주세요. 그다음 동그라미 안으 로 십자선을 그려줍니다.

십자선을 참고해서 동그란 눈과 코를 그 려주세요. 머리 위로 쫑긋 솟은 동그란 귀도 함께 그려주세요.

머리 바깥으로 조금 더 큰 동그라미를 그려주세요.

큰 동그라미 아래로 앙증맞은 다리를 그려주세요.

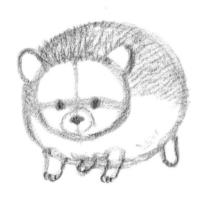

형태를 조금 더 또렷하게 덧그려주세요. 그다음 연필의 끝을 조금 뾰족하게 다듬어 등 위로 고슴도치의 가시도 스케치해줍니다. 안쪽에서 바깥쪽으로 퍼져있는 가시의 방향을 생각하며 그려주세요.

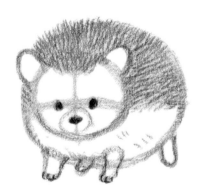

스케치 위로 **HB** 연필을 사용해서 조금 더 디테일하게 덧그려줍니다.

지우개로 잔선들을 지우고 고슴도치의
이목구비와 더불어 몸의 형태를 다듬어
줍니다.

조금 더 진하게 덧그려서 명암을 풍부하
게 표현해주세요. 마지막으로 끝이 뾰족
한 지우개를 사용해서 눈을 살짝 지워내
고 빛이 반사되는 부분을 표현하며 완성
합니다.

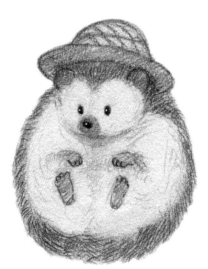

그림을 참고해서 작고 귀여운 고슴도치의
다양한 모습들도 함께 그려보아요

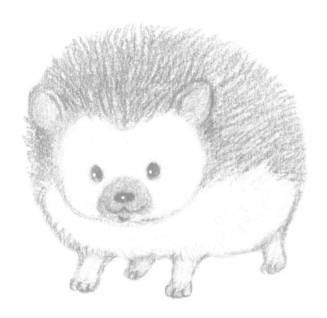

친칠라

Chinchilla

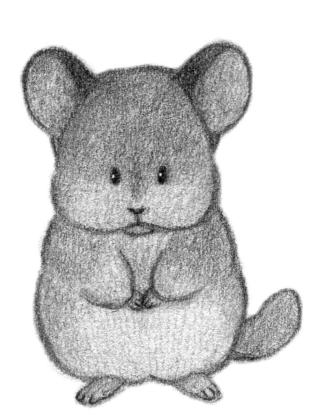

포슬하고 부드러운 은빛털이 매력적인 친칠라는
조용하고 부끄럼이 많은 친구예요.

H 연필을 사용해서 머리가 될 동그라미를 그려주세요. 그다음 동그라미 안으로 십자선을 그려주세요.

머리 아래로 조금 더 큰 동그라미를 그려주세요. 머리와 마찬가지로 몸에도 십자선을 그려줍니다.

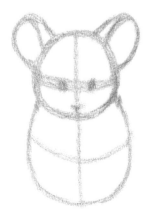

머리의 십자선을 참고해서 눈과 코를 그려줍니다. 머리 양옆으로 둥글고 큰 귀도 함께 그려주세요.

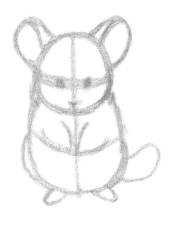

몸이 될 큰 동그라미의 십자선을 참고해서 가지런히 모은 앞다리와 뒷다리, 발의 위치를 잡아주세요. 엉덩이 옆으로 둥근 꼬리도 함께 그려줍니다.

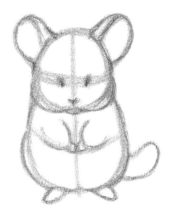

HB 연필을 사용해서 스케치 위에 형태를 덧그려줍니다.

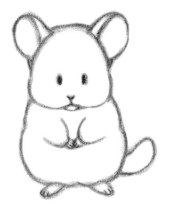

지우개로 잔선들을 지우고 어색한 부분은 없는지 확인합니다.

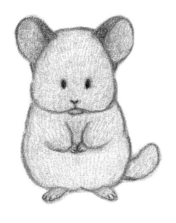

털의 방향을 생각하며 전체적으로 촘촘
하게 면을 채워주세요.

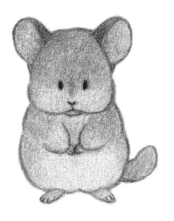

미리 칠한 면 위로 **4B** 연필을 사용해서
어두운 부분의 명암을 표현해줍니다.

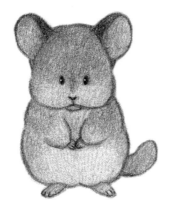

마음에 드는 형태가 보일 때까지 전체적
으로 다듬어주세요. 마지막으로 끝이 뾰
족한 지우개로 눈을 살짝 지워서 빛이 반
사되는 부분을 표현해주며 완성합니다.

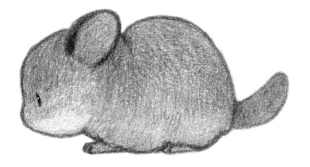

그림을 참고해서 토실토실하고 귀여운 친칠라의
다양한 모습들도 함께 그려보아요.

쫑긋한 귀와 오밀조밀하고 귀여운 얼굴이 매력적인 토끼는
온순하고 애교가 많은 친구예요.

H 연필을 사용해서 머리가 될 동그라미를 그려주세요. 그다음 동그라미 안으로 십자선을 그려줍니다.

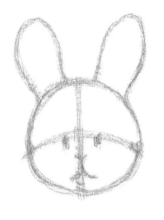

십자선을 참고해서 눈과 코, 입을 스케치 해주세요. 머리 위로 쫑긋 솟은 기다란 귀도 함께 그려주세요.

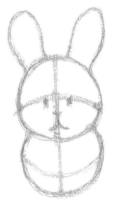

머리 아래로 몸이 될 동그라미 하나를 붙여서 그려주세요. 머리와 마찬가지로 몸에도 십자선을 그려주세요.

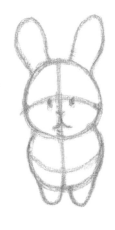

동그라미 아래로 앞다리를 그려주세요.

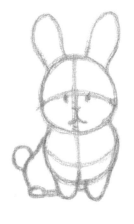

동그라미 옆으로 빼꼼 보이는 엉덩이와 발을 그려주세요. 그다음 동그랗고 앙증맞은 꼬리도 함께 그려줍니다.

HB 연필을 사용해서 스케치 위로 형태를 잡아줍니다. 스케치를 할 때 그리지 않은 부분을 추가해도 좋아요. 저는 허전해 보이는 목에 나비넥타이를 그려주었어요.

202

지우개로 잔선들을 지워주세요. 어색한 부분은 없는지 눈으로 확인하고 수정해 줍니다.

눈두덩이나 코, 등, 귀에 점박이 무늬를 만들어줍니다. 나비넥타이도 함께 칠해 주세요.

전체적인 형태를 다듬어주세요. 마지막으로 끝이 뾰족한 지우개로 눈을 살짝 지워서 빛이 반사되는 부분을 표현하며 완성합니다.

그림을 참고해서 앙증맞고 귀여운 토끼의
다양한 모습들도 함께 그려보아요.

205

미니피그

Mini Pig

토실토실하고 짧은 털이 매력적인 미니피그는 어딘가 둔해보이는
외모와는 다르게 매우 똑똑하고 애교가 많은 친구예요.

H 연필을 사용해서 머리가 될 동그라미를 그려주세요. 그다음 머리 안으로 십자선을 그려줍니다.

머리와 겹쳐서 몸이 될 동그라미를 그려주세요.

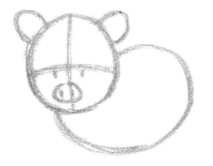

머리의 십자선을 참고해서 미니피그의 눈과 코, 귀를 그려주세요.

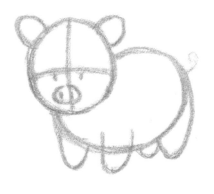

몸 아래로 토실토실한 다리를 그려주고
몸 위로 동그랗게 말려 올라간 꼬리도
그려줍니다.

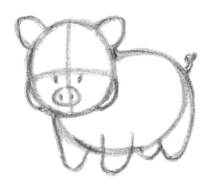

HB 연필을 사용해서 스케치 위로 미니
피그의 형태를 덧그려주세요.

지우개로 잔선들을 지우고 형태를 다듬
어줍니다.

전체적인 면을 옅은 색의 **H** 연필로 칠해주고 귀 안쪽이나 코, 볼, 발 같은 부분은 짙은 색의 **HB** 연필이나, **4B** 연필을 사용하여 칠해주세요.

눈으로 계속 확인하면서 전체적인 형태를 다듬어줍니다. 마무리가 되었다면 끝이 뾰족한 지우개를 사용해서 눈을 살짝 지워서 안광을 표현해주고 완성합니다.

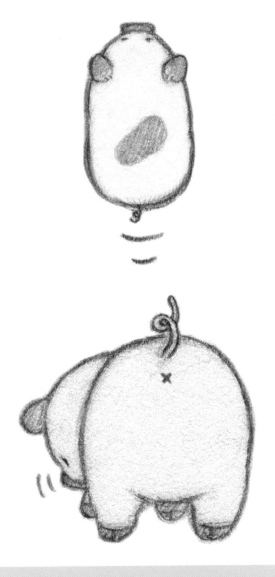

그림을 참고해서 토실토실 귀여운 미니피그의
다른 구도의 모습들도 함께 그려보아요.

06 날개 있는 친구들을 그려봐요

병아리

Chick

아직 다 자라지 않은 닭의 새끼로 동글동글한 귀여운 외모를 가지고 있어요. 작고 연약하기 때문에 닭으로 성장하기 전까지는 세심한 관심이 필요한 친구예요.

H 연필을 사용해서 머리가 될 동그라미를 그려주세요. 그다음 동그라미 안으로 십자선을 그려줍니다.

머리 아래로 몸이 될 동그라미를 겹쳐서 그려주세요. 동그라미 안으로 세로선을 그려서 몸의 중심을 표시해주세요.

몸의 중심선을 기준삼아서 양옆의 날개를 그려주세요. 그다음 몸 뒤로 살짝 보이는 꼬리도 함께 그려줍니다.

몸 아래로 마치 나뭇가지를 닮은 듯한
병아리의 가느다란 발을 그려주세요.

머리의 십자선을 참고하여 눈과 부리를
그려주세요.

HB 연필을 사용해서 스케치 위로 형태
를 덧그려주세요.

지우개로 잔선을 지워주세요. 어색한 부분이 있다면 지우고 다시 그리며 형태를 잡아줍니다.

복슬복슬한 털을 표현해줍니다.

마무리가 되었다면 끝이 뾰족한 지우개를 사용해서 눈을 살짝 지워서 빛이 반사되는 부분을 표현해주며 완성합니다.

그림을 참고해서 작고 사랑스러운 병아리의
다른 모습들도 함께 그려보아요!

닭

Chicken

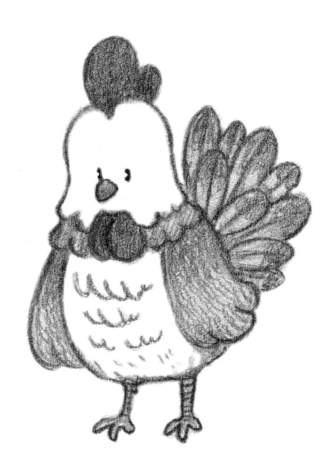

많은 사람들에게 반려동물로서 사랑받고 있는 닭은
멍청하다는 편견과는 다르게 사실 매우 똑똑한 친구예요.

H 연필을 사용해서 머리가 될 동그라미를 그려줍니다. 그다음 얼굴의 방향을 생각하며 동그라미 안으로 십자선을 그려주세요.

머리 아래로 조롱박 모양의 동그라미를 내려 그려줍니다. 몸의 중앙에 세로 선을 그려서 닭이 바라보는 방향에 맞춰서 중심을 표시해둡니다.

머리의 십자선을 참고하여 눈과 부리, 벼슬, 아랫볏 등을 그려주세요.

몸의 세로선을 참고해서 날개를 그려주세요. 뒤로 살짝 보이는 엉덩이와 몸 아래로 뻗은 다리도 함께 그려줍니다.

엉덩이 뒤로 겹겹이 겹쳐진 꼬리깃을 그려주세요.

스케치한 그림 위에 **HB** 연필을 사용해서 형태를 덧그려줍니다.

잔선들을 지우고 면을 먼저 촘촘하게 채우듯 그려주세요.

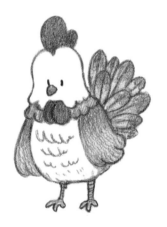

HB 연필이나 조금 더 진한 **4B** 연필을 사용해서 명암을 표현해주고 발의 주름같이 스케치할 때 놓친 디테일이 있다면 마저 그려주세요.

끝이 뾰족한 지우개로 눈을 살짝 지워서 빛이 반사되는 부분을 표현해주며 완성합니다.

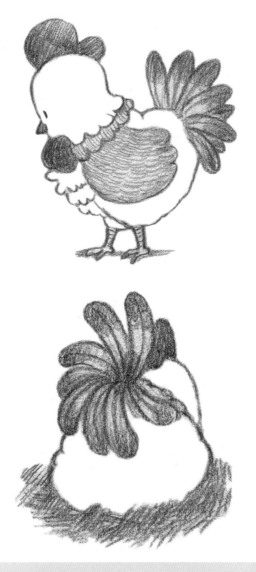

그림을 참고해서 토실토실하고 귀여운
닭의 옆모습과 뒷모습도 함께 그려보아요.

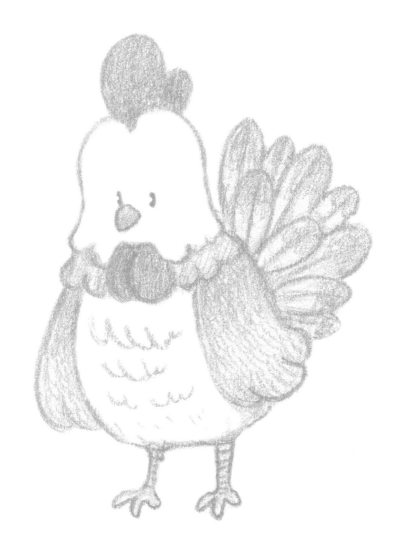

앵무새

Parrot

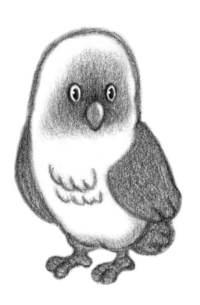

소리를 흉내내는 것을 좋아하는 앵무새는 매우 똑똑하고
주인의 관심에 대한 욕구가 큰 친구예요.

H 연필을 사용해서 머리가 될 동그라미를 그려주세요. 그다음 바라보는 방향에 맞추어 머리 안으로 십자선을 그려줍니다.

십자선을 참고해서 동그란 눈과 끝이 뭉툭한 부리를 그려줍니다.

머리와 이어지는 둥근 타원을 그려주세요. 몸이 바라보는 방향을 생각하며 세로로 중심선을 그려주세요.

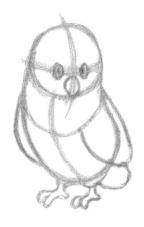

몸에 가로선을 그려준 다음, 세로선을 참고하여 양쪽으로 날개를 그려주세요. 그다음 날개 아래로 살짝 보이는 꼬리를 그려주고 발도 함께 그려줍니다.

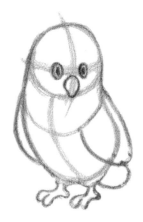

HB 연필을 사용해서 스케치 위로 형태를 덧그려줍니다.

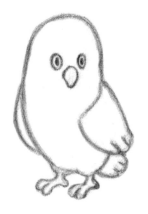

지우개로 잔선을 지우고 전체적으로 어색한 부분은 없는지 눈으로 확인해주세요.

228

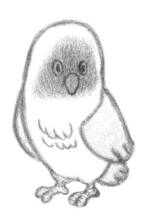

얼굴 안쪽을 부드럽게 칠해서 무늬를 표현해주세요. 눈이나 부리가 가려지지 않도록 너무 어둡지 않게 칠해줍니다. 가슴 쪽의 뭉실한 털과 날개, 발의 주름 등 디테일한 부분도 함께 그려주세요.

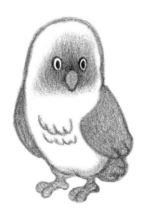

4B 연필로 명암을 풍부하게 표현해주세요. 그다음 끝이 뾰족한 연필을 사용해서 앵무새의 이목구비를 또렷하게 그려줍니다.

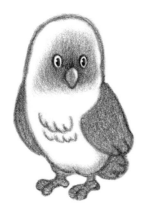

끝이 뾰족한 지우개로 눈과 부리의 한쪽 면을 살짝 지워내서 빛이 반사되는 부분을 표현해주며 완성합니다.

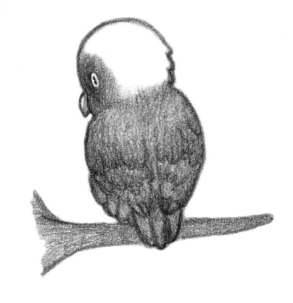

그림을 참고해서 사랑스러운 앵무새의
다양한 모습도 함께 그려보아요.

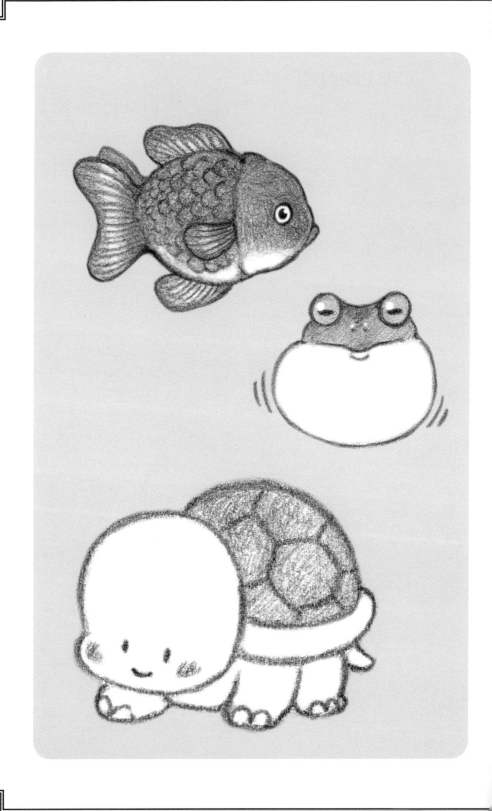

07 매끈매끈한
친구들을
그려봐요

촉촉하고 매끈한 피부와 어딘지 멍해보이는 표정이 매력적인
개구리는 반려동물로서도 인기만점이에요.

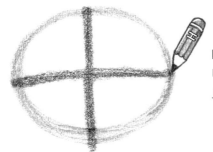

H 연필을 사용해서 살짝 납작한 동그라
미를 그려주세요. 그다음 동그라미 안으
로 십자선을 그려줍니다.

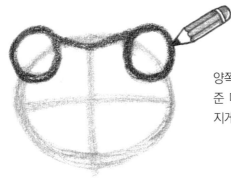

양쪽 위로 작은 동그라미 두 개를 그려
준 다음 위로 이어지는 선을 살짝 늘어
지게 그려주세요.

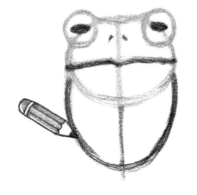

작은 동그라미 안으로 개구리의 납작한
눈을 그려주시고 콧구멍과 입도 그려줍
니다. 그다음 머리 아래로 세로 선을 길
게 그려주고 몸이 될 동그라미를 그려주
세요.

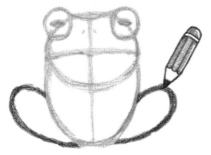

몸 옆으로 개구리의 뒷다리를 양쪽으로
대칭에 맞게 그려주세요.

몸이 될 동그라미의 외곽선에 맞춰서 앞
다리를 그려줍니다. 다리에 끝에 동글동
글한 개구리의 발도 함께 그려주세요.
그다음 짙은 연필을 사용해서 전체적인
형태를 덧그려주세요.

지우개로 잔선을 지워가며 형태를 다듬
어줍니다.

HB 연필을 사용해서 개구리의 형태를 또렷하게 덧그려주세요.

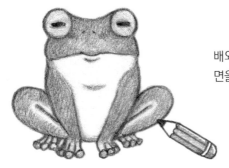

배와 뒷다리의 안쪽, 발가락을 제외한 면을 촘촘히 칠해주세요.

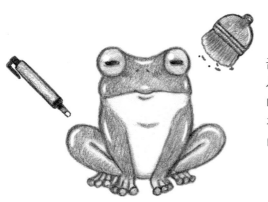

끝이 뾰족한 지우개를 사용하여 빛이 반사되는 부분을 조금씩 지워서 개구리의 매끈매끈한 피부를 표현해주세요. 전체적으로 어색한 부분은 없는지 확인하고 다듬어주며 완성합니다.

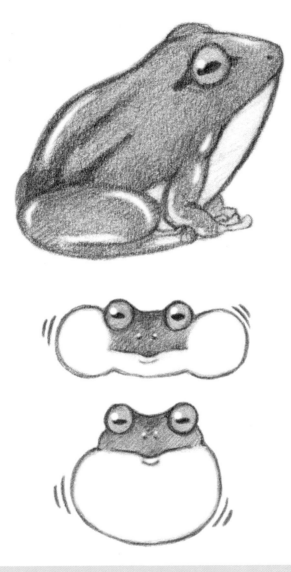

그림을 참고해서 작고 귀여운 개구리의
다양한 모습도 함께 그려보아요.

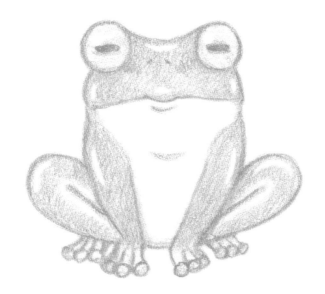

239

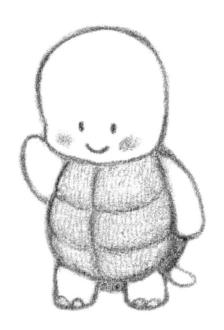

거북이는 파충류 중 가장 오래 존재해온 동물로 평가되며 크기와 종류가 정말 다양해요. 동글동글한 외모와 느릿느릿한 몸짓이 매력적인 거북이를 함께 그려보아요.

H 연필을 사용해서 얼굴이 될 동그라미
를 그려주세요. 그다음 동그라미 안으로
십자선을 그려줍니다.

머리 아래로 몸이 될 동그라미를 살짝
겹쳐서 그려줍니다. 몸도 얼굴과 마찬가
지로 십자모양으로 구분선을 그려주세요.

몸의 구분선을 참고해서 팔과 다리를 그
려주고 몸 아래로 살짝 보이는 작은 꼬
리도 그려주세요.

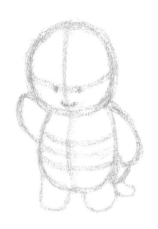

머리 동그라미 안으로 작은 눈과 살짝 미소 짓는 입을 그려주세요. 그다음 몸을 가로로 삼등분하는 선을 그려줍니다.

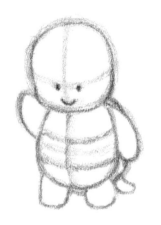

HB 연필을 사용해서 얼굴과 몸의 형태를 또렷하게 덧그려주세요.

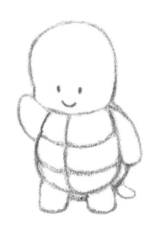

지우개로 잔선들을 지우고 형태를 눈으로 확인합니다.

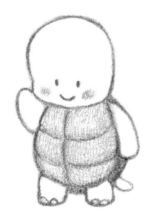

전체적으로 어색한 부분을 확인해가며 형태를 다듬어주세요. 거북이의 딱딱한 배를 칠해주고 얼굴 옆에 발그스레한 볼과 발의 발톱도 앙증맞게 그려주며 완성합니다.

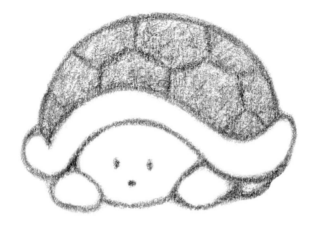

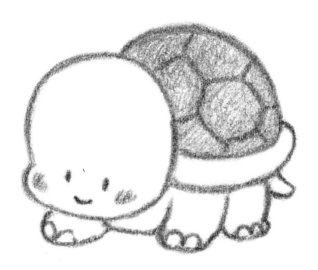

그림을 참고해서 동글동글하고 귀여운 거북이의
다양한 모습도 함께 그려보아요.

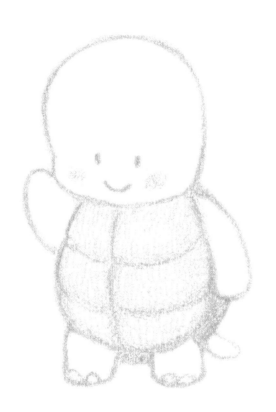

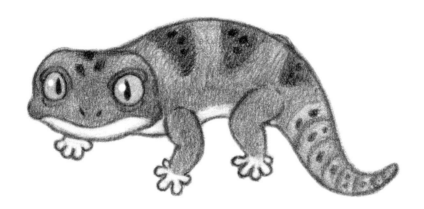

날카로운 인상과는 다르게 게코 도마뱀은 매우 온순한 성격을 가지고 있어요. 잎사귀에 맺힌 물방울을 마시는 것을 좋아해요.

H 연필을 사용해서 머리가 될 납작한 동그라미를 그려주세요. 그다음 머리 안으로 십자선을 그려주세요.

머리 뒤로 길게 늘여놓은 반죽같은 느낌의 동그라미를 머리와 이어서 그려주세요.

머리의 십자선을 참고하여 눈과 코, 기다란 입을 스케치합니다.

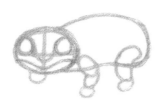

몸 아래로 각기 다른 방향으로 꺾인 다리들을 그려주세요.

몸 뒤로 길게 늘여진 꼬리를 그려주세요.

HB 연필을 사용해서 미리 그려놓은 스케치 위로 게코 도마뱀의 이목구비를 그려주세요.

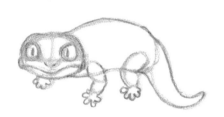

마찬가지로 **HB** 연필이나 **4B** 연필을 사용해서 몸의 형태 역시 덧그려줍니다. 미리 그려둔 동그란 발의 외곽선에 맞춰서 게코 도마뱀의 동글동글하고 귀여운 발가락도 함께 그려주세요.

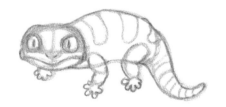

등과 꼬리에 있는 무늬를 미리 표시해주세요.

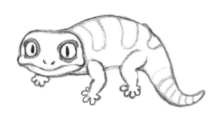

지우개로 잔선들을 지우고 전체적으로
또렷하게 덧그리면서 형태를 매끈하게
다듬어줍니다.

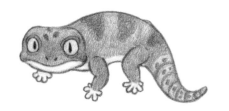

배나 발을 제외한 다른 면을 촘촘히 채
워줍니다. 무늬는 상대적으로 조금 더
짙게 그려서 다른 면과 구분 지어주세요.

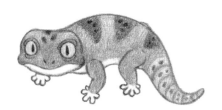

4B 연필의 심을 뾰족하게 다듬어서 이
목구비와 발, 등의 무늬와 같은 부분의
디테일을 표현해주세요.

전체적으로 다듬어주고 마지막으로 끝
이 뾰족한 지우개를 사용해서 눈을 살짝
지워서 빛이 반사되는 부분을 표현해주
며 완성합니다.

그림을 참고해서 귀여운 게코 도마뱀의
다양한 모습도 함께 그려보아요!

따라 그려보세요

오동통하고 동글동글한 외모가 매력적인 금붕어는
순둥순둥한 성격을 가지고 있어요.

H 연필을 사용해서 조금은 납작한 타원을 하나 그려주세요.

곡선을 하나 그려서 머리와 몸을 나누어 줍니다.

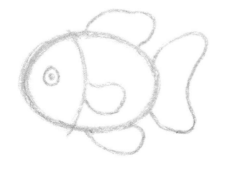

머리에는 동그란 눈과 눈동자를 그려주시고 몸에는 지느러미들을 그려주세요.

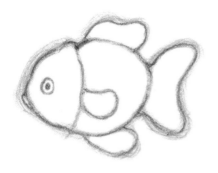

HB 연필을 사용해서 스케치 위로 덧그리며 전체적인 형태를 잡아줍니다.

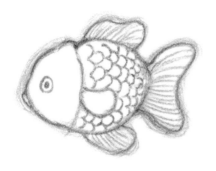

지느러미의 무늬와 동글동글한 비늘을 그려주세요.

전체적인 면을 촘촘하게 칠하되, 먼저 그린 지느러미의 무늬와 비늘이 보이게끔 옅게 칠해줍니다.

4B 연필의 끝을 조금은 뾰족하게 다듬어서 부분부분 선명하게 덧그리고 디테일을 충분히 표현해줍니다.

금붕어의 배와 지느러미들의 안쪽을 지우개로 지워줍니다.

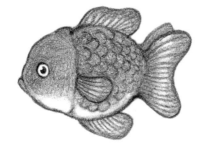

끝이 뾰족한 지우개의 끝으로 눈을 살짝 지워서 안광을 표현해주며 완성합니다.

응용해볼까요

그림을 참고해서 통통하고 귀여운 금붕어의

다른 모습도 함께 그려보아요.

따라 그려보세요

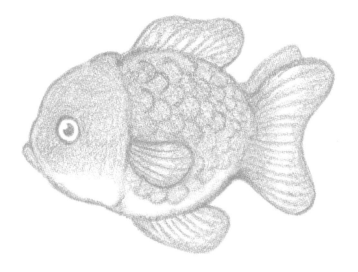

연필로 그리는 나의 반려동물

1판 1쇄 펴낸날 2022년 8월 12일

쓰고 그린이 조보람

책만듦이 김미정 책꾸밈이 홍규선

펴낸곳 띠움 펴낸이 서채윤
신고 2016년 5월 3일(제2016-35호)
주소 서울시 광진구 자양로 214, 2층(구의동)
대표전화 1811.1488 팩스 02.6442.9442
E-mail book@chaeryun.com Homepage www.chaeryun.com

책값은 뒤표지에 있습니다.
ISBN 979-11-958712-9-2 13650

함께 꿈을 펼치실 작가님을 찾습니다.
소중한 원고를 보내주시면 특별한 책으로 만들겠습니다.

채륜(인문·사회), 채륜서(문학), 띠움(과학·예술)은 함께 자라는 나무입니다.
물과 햇빛이 되어주시면 편하게 쉴 수 있는 그늘을 만들어 드리겠습니다.